U0107150

名人名家书法篆刻

邹庆国 唐任远 主编

 中国商业出版社

图书在版编目（CIP）数据

百龙腾飞：名人名家书法篆刻作品集 / 邹庆国，唐任远主编 . -- 北京：中国商业出版社，2023.12
ISBN 978-7-5208-2695-2

Ⅰ . ①百… Ⅱ . ①邹… ②唐… Ⅲ . ①汉字—法书—作品集—中国—现代②汉字—印谱—中国—现代 Ⅳ . ① J292.28

中国国家版本馆 CIP 数据核字 (2023) 第 213338 号

责任编辑：杨善红
（策划编辑：刘万庆）

中国商业出版社出版发行
（www.zgsycb.com 100053 北京广安门内报国寺 1 号）
总编室：010-63180647 编辑室：010-83118925
发行部：010-83120835/8286
新华书店经销
湖南省日大彩色印务有限公司印刷
*
880 毫米 ×1230 毫米 16 开 7.5 印张 120 千字
2023 年 12 月第 1 版 2023 年 12 月第 1 次印刷
定价：96.00 元

（如有印装质量问题可更换）

前 言

邹庆国

　　华夏图腾龙，在远古遗址中就已经出现，至今已有八千多年。"龙"是人类综合了蛇身、蜥腿、鹰爪、鳄首、蛇尾、鹿角等多种生物特征虚构的。龙在中国历史传统与文化中扮演了十分重要的角色。人们欣赏龙，崇拜龙，将想象的各种高超的本领和优秀的品质及美德都集中到龙的身上，以龙为荣、为尊。"龙"已成为中华亘古之奇、众兽之君。

　　龙，威武雄健，喜欢戏水、喜欢腾云，是我国人民心中崇敬的吉祥神兽，是全民共赏的文化象征，是龙的传人祈祷风调雨顺、五谷丰登的神灵。在辽阔的祖国各地，龙脉、龙潭、龙山、龙泉、龙壁、龙柱等龙文化在山水、地域、建筑物上的表现是丰富多彩的。龙给我们展示的是昂首扬鬣、瞪目振鳞、精神抖擞、全力以赴的形象。这就是我们中华民族炎黄子孙所具备的奋发向上、自强不息的精神素质之写照。中华民族也以龙的传人而自豪，《龙的传人》这首歌就可以证明。

　　百龙腾飞歌盛世，万民欢舞庆新春。再过几个月，龙年就要到来，在华夏儿女载歌载舞共庆龙年祖国繁荣昌盛，人民幸福安康的大喜日子里，我和唐任远先生等方家给广大读者献上一本以龙为主题的《百龙腾飞——名人名家书法篆刻作品集》作为新年的礼物。

　　本书汇编的百位名人名家书法作品，多来自本人和湖南省新闻出版广电书画家协会部分会员十多年来利用协会或其他省市协会及有关企事业单位举办的书画艺术交流笔会时精心收集，加之今年九月为出版此书特约北京、山西和陕西等省新闻出版界有关爱好书法与文学的艺术家及其亲友们认真完成的。

本书中绝大部分作品是我熟悉的有关领导和中国书法家协会、湖南省书法家协会及新闻出版界书法家协会等会员作品。其中有些名家、名人在国内书法界美誉度较好。他们多出版过自己的书画篆刻作品集，举办过个人书画篆刻作品展，参加过各种书法艺术品拍卖和让书画艺术进万家等公益活动。他们创作的艺术精品也曾多次得到业内艺术家的高度赞扬和精彩点评。因诸多原因，本人只收集了几位书法名家的书法作品点评，供大家欣赏，请予见谅。为更好地提升阅读该书的趣味性、艺术性和丰富性，编者建议大家在阅读时，也可在网站查询并欣赏书中作者更多的艺术作品和有关书法艺术家对其作品的详细分析评点。

　　本书刊登了作者在不同时期挥毫泼墨书写的龙字和赞美中国龙的边款题字等书法篆刻艺术作品。各种书体基本齐全，艺术风格精彩纷呈。不少书法作品，用笔丰厚、结体奇特、峻丽雄浑、筋强骨硬、神韵甚佳、大家风范，堪称经典之作。

　　弘扬兰亭精神，传承中华艺术。我将多年收集的名人名家精心创作书写的"龙"字及相关联句等汇编成册。一是为感恩倾情奉献的书法家和爱好书法的领导与有关作者。二是以诚信为要，认真兑现自己在收集书法作品时的承诺。三是为实现自己的梦想，将收集的百龙付梓，分享给作者和书法篆刻艺术爱好者，让更多的人欣赏到中国龙文化的艺术之美！

　　本书封面题字，由湖南省新闻出版局原党组书记、局长，国家一级作家，中国书法家协会会员刘鸣泰先生题写。封面设计，由湖南人民出版社编审、著名设计师、湖南省新闻出版广电书画家协会副秘书长陈新设计。书法作品拍摄、制作、整理等工作由湖南大唐经典文化公司艺术总监唐任远先生和我认真完成。

　　值此《百龙腾飞——名人名家书法篆刻作品集》即将面世之际，衷心感谢中国新闻出版书法家协会主席团成员和湖南省新闻出版广电书画家协会有关领导和会员的大力支持！

2023 年 9 月

作者系中国新闻出版书法家协会副主席

目 录

龙文化赏析

百龙腾影

龙文化述略

袁 立

"龙"是中华民族的图腾和独特精神标志，是中华文明和中华民族多元一体的象征，也是维系全世界华人的精神纽带。中华儿女是龙的传人，是龙文化的传人，"龙"因丰富的文化内涵和精神特质而闻名世界。龙文化博大精深，象征着威武、刚健、强大、吉祥、进取、文明等，是中华传统文化的核心密码和智慧精髓。在十二生肖中，"龙"是一种虚构的形象，蛇身、蜥腿、鹰爪、鳄首、蛇尾、鹿角等；在神话中，"龙"神通广大、腾云驾雾、呼风唤雨、变幻莫测，具有超凡的能量；人们都知道龙是什么样子，却都没有见过真正的龙，因而，"龙"在人们心中有着神秘和神圣的地位！

在中国，龙文化源远流长，"龙"拥有庞大的神话家族和广泛的民俗信仰。"龙"字在人们的日常生活中，出现频率极高，龙马精神、望子成龙、龙凤呈祥、生龙活虎、龙飞凤舞、矫若惊龙、画龙点睛、二龙戏珠、龙吟虎啸，皇帝叫真龙天子、出类拔萃的叫人中龙凤、英雄好汉叫猛龙过江，求学问道叫一登龙门则身价百倍，太多太多，无不寄托着人们对美好事物的赞誉、期盼和欣喜，因而形成了独具一格的有东方特色的龙文化。

还有一些词汇，虽然我们耳熟能详，但对它的微言大义却又未必尽知，比如：青龙白虎、龙盘虎踞、来龙去脉、车水马龙、神龙见首不见尾等，其实这些都来自古人传统堪舆学中对山川地理的认识和感知，进而延伸到生活、物理、人情。譬如来龙去脉，是指山川水系的走势，车水马龙则是人与物的流动，是生命世界里的气息、气脉和气场，这些知识虽然有点偏冷，但也是东方人认识世界的一种独特方法和文化，古籍多有载录，前贤之述浩繁，有兴趣者自然可以一探宝库。

愚以为，龙文化的真正高妙宏博，乃是它植根于中国传统易学或曰东方哲学对世界的认知，儒道合一、相融互渗，是顺应和探索宇宙发展规律、创造人与人以及人与自然和谐相处而形成的文化体系。龙的变幻莫测与宇宙的无穷无尽、时间的无始无终何其相似，从"乾坤有道、易理无穷"的儒家经典《易经》中的"潜龙、见龙、惕龙、跃龙、飞龙、亢龙"之说到道家的"阴阳互抱、虚实结合、天人合一""道可道、非常道"，都与龙文化的精神特质存在某种契合，因而龙文化是从形到质、从外到内、从思想到方法都无与伦比且体用兼备的优秀文化，是照亮世界、启迪未来的明灯，学习、践行和传播中国龙文化，意义非凡、功德无量！

作者系长沙玉和醋文化博物馆馆长

咏 龙

蒋少军

龙，中华民族之图腾。

在悠久的中华民族农耕文化中，龙作为神兽"龙行天下"，有着举足轻重的地位，具有特殊的象征意义。它代表阳刚、权威、祥瑞和富有创造力。无论是在中国的历史、文学、艺术中，还是在人们的生产、生活中，龙的形象始终扮演着不可或缺的重要角色。

龙深深根植于中国人的心中，始终与我们相形相随。在古人咏龙的诗词中，唐代诗人杜甫写道"斯须九重真龙出，一洗万古凡马空"。李白以"潭落天上星，龙开水中雾"，用水雾如烟、云雾缭绕比喻龙王喷吐而出的仙气。刘禹锡则以"水不在深，有龙则灵"的崇高语言赞誉龙的价值和社会意义。这些咏龙之词，生动形象地表达了古代人们对龙的崇拜和敬畏之情。

在诗词领域这样，在古代绘画中龙作为中华民族之图腾，更是备受中国工艺美术者的青睐。他们通过雕镂、墨色、线条和纹饰的处理，创造出千姿百态，熠熠生辉的龙的形象，充分展示了龙的神圣。这些以龙为核心的作品，不仅是赏心悦目的艺术品，更是在传递中国人对龙不畏强权、不畏艰辛、勇往直前的精神。

在文学和艺术中，龙的形象渗透生活的方方面面，在音乐器具中也有独到之处。在以龙锣、龙鼓、龙板、龙钲、铙钹为代表的"龙"乐器，不仅音色洪亮，能演奏出各种优美音乐，而且能发出象征龙吼声的咆哮音，能模拟龙身扭动的声音，能烘托出龙舞的气氛。舞龙表演龙身的起伏、龙头的张扬，给观众带来的不仅是视觉上的享受，更能激发出内心深处的热情和豪放。正所谓龙首扬正气，龙尾荡清风，龙睛放祥光。

中华民族谓之龙的传人。

龙的形象在中国人民的心中根深蒂固，甚至成为一个民族共同的象征。龙代表了中国人民的团结和力量，龙的精神，也成了激励人们奋发向上的力量源泉。从古至今，中华民族一直探索将龙的精神发扬光大，使之成为改善社会、造福人类的力量。正因为如此，几千年来，中国人民不屈不挠的精神，历经无数坎坷和斗争，始

终薪火相传，屹立东方，不仅建设了一个强大而繁荣的国家，而且创造了自古丝绸之路到"一带一路"，人类命运共同体，再次载入人类文明史册。

古今文人墨客咏龙，不仅是一种情感的宣泄和向往的表达，而且是对我们民族精神的崇高歌颂，是对我们传统文化的珍视和传承。对龙的咏叹是因龙文化给我们留下了许多珍贵的文化遗产。作为中国人，要咏唱龙的赞歌，保护和传承中华民族独有的龙文化瑰宝，用行动诠释龙的威严和力量。

让我们将龙的精神融入新时代、新征程和新伟业征途中，踔厉奋发，攻坚克难，为中华民族伟大复兴贡献龙的力量和智慧！

2023 年 8 月 30 日于星城天心阁

名人名家作品赏析

贺联贺句

名人名家作品赏析

百龙腾飞

百龍騰飛歌盛世
蓦民歡舞慶新春

刘 庆 南

中国传统文化促进会高级顾问，中国传媒大学美术传播研究所中国书法研究员，中央电视台《艺术传承》客座教授，北京市书法家协会会员。其创作的毛泽东诗词《沁园春·雪》书法作品被国家历史博物馆收藏

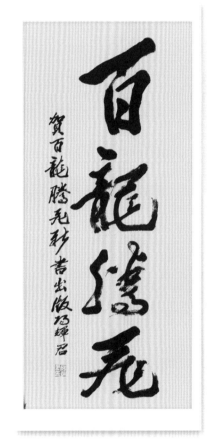

阳 辉 君

中国新闻出版书法家协会会员，湖南省直书画家协会会员，湖南大唐经典文化传播公司艺术顾问，湖南擎旗科技公司艺术总监

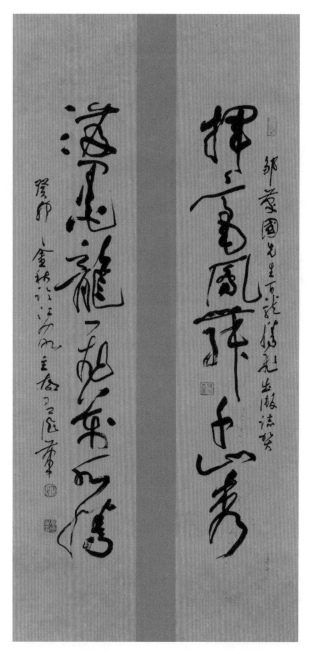

胡有德

中国书法家协会会员，中国新闻出版书法家协会理事，湖南省九歌书画院副院长，湖南省人民政府参事室智库专家

崔建聪

别署点墨斋，编审。山西省书法家协会理事，中国新闻出版书法家协会副主席，解放军八一书画文化研究院艺委会主任，中国楹联学会名誉理事兼书艺委委员，中国大风堂艺术研究院常务副秘书长等。出版有《点墨斋书迹》《天心圆月自从容》等书籍

作 品 组 一

百龙鹤影

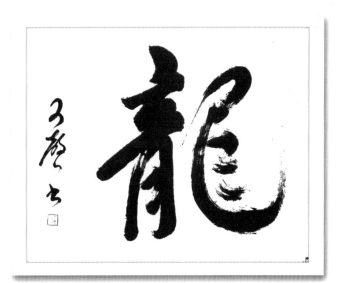

许又声

中华海外联谊会副会
长，中国和平统一促
进会秘书长

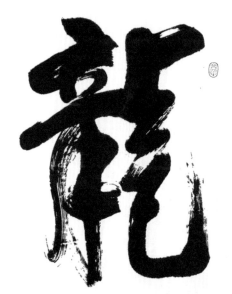

文选德

湖南省新闻出版广
电书画家协会总顾
问，湖南省湖湘名
人书画馆顾问

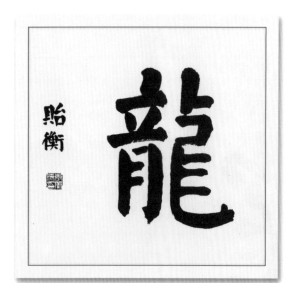

李贻衡

中华海外联谊会副会长，中国和平统一促进会秘书长，湖南省湖湘名人书画馆顾问

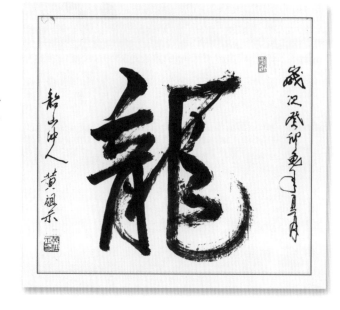

黄祖示

湖南省毛泽东思想研究会副会长

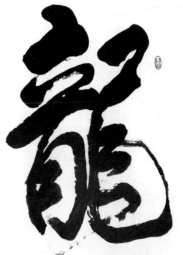

乐道斌

中国书法家协会会员，湖南省直书法家协会会员，湖南省高等学校书法教育学会常务理事，湖南省湖湘名人书画馆高级研究员

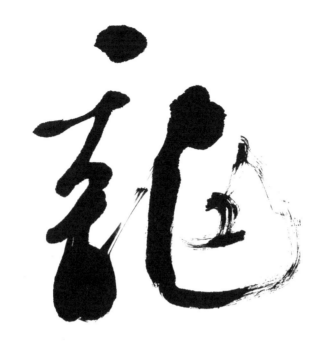

鄢 福 初

湖南省文联原主席，中国书法家协会副主席，湖南省书法家协会主席

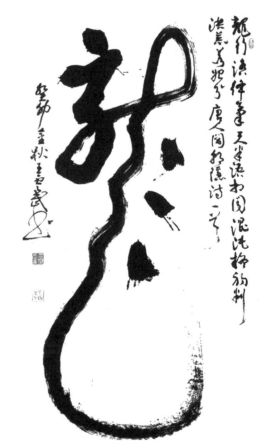

王 云 武

中国书法家协会会员，中国新闻出版书法家协会主席，中国楷书艺术研究院副院长，中国大风堂艺术研究院副院长，北京国墨今典书画院副院长，北京一道书画院副院长

刘 鸣 泰

中国书法家协会会员，国家一级作家，中国新闻出版书法家协会顾问，湖南省书法家协会顾问，湖南省新闻出版广电书画家协会第一届理事会会长，湖南省湖湘名人书画馆高级研究员。出版有《鸣泰书法》《鸣泰剧作选》等著作

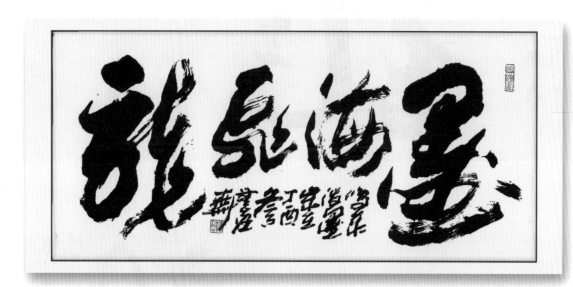

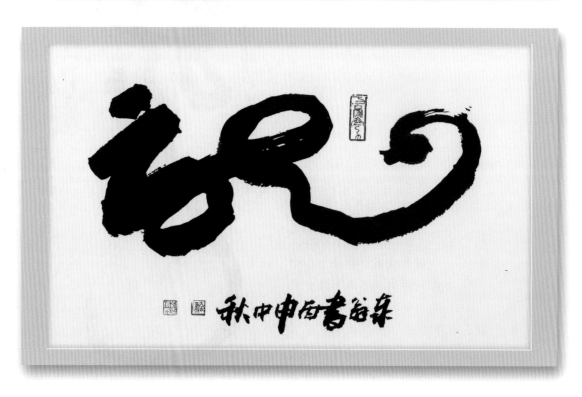

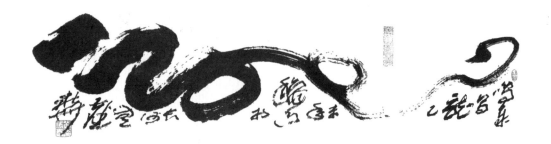

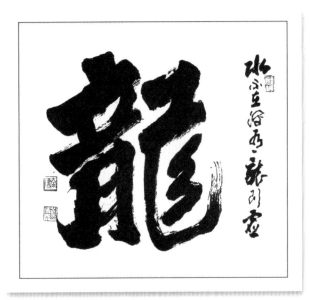

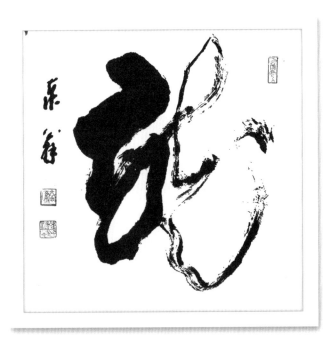

作 品 组 二

百龙腾影

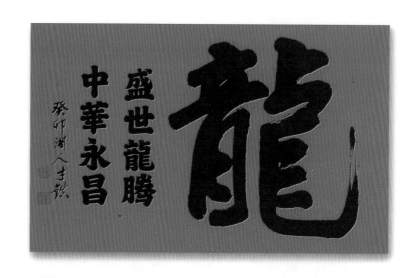

马 才 镇

军旅书法家，湖南省
新闻出版广电书画家
协会顾问，湖南省书
法家协会会员

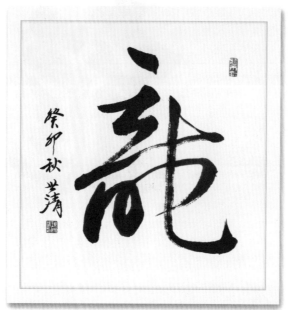

王 世 清

中国农工党画院委员，中国
新东方画院成员，中山大学
新华学院客座教授，湖南省
新闻出版广电书画家协会第
一届理事会顾问

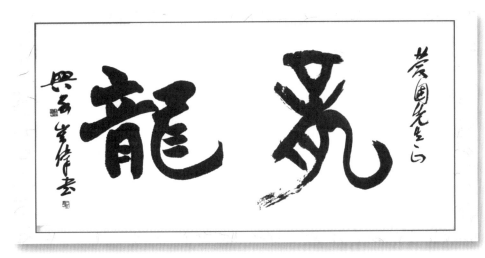

↑ 王兴家、崔伟合书

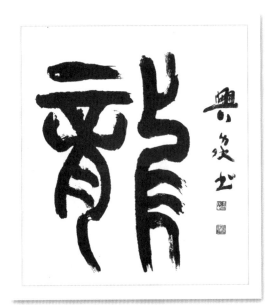

王兴家

国家一级美术师，中国书法家协会会员，中国新闻出版书法家协会副主席，北京市职工书画协会副主席，荣宝斋画院教授，荣宝斋篆刻家

崔 伟

曾任荣宝斋出版社社长、总编辑、编审，中国编辑学会常务理事，中国文联出版专业高级职称评审委员会委员等职。荣宝斋画院教授、书法创研中心主任，中国书法家协会理事，中国文艺评论家协会会员，中华诗词学会会员、画院教授，荣宝斋篆刻家

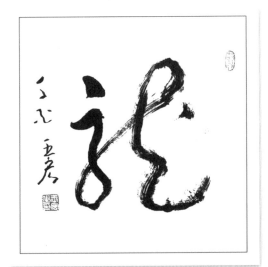

王 宏

中南大学、湖南大学兼职教授，国家一级美术师

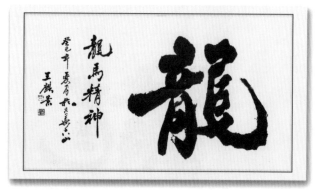

王泽华

笔名，王麒景。全球龙商经济促进会执行主席兼秘书长，中华文明复兴促进会秘书长，中国大风堂艺术研究院常务副院长兼秘书长，榆林市陕北传统文化促进会副会长，功昌书院副院长

承古纳今龙气度

薰容益蓄海襟怀

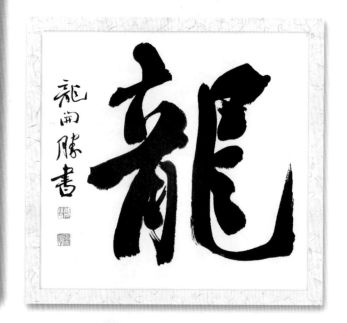

↑ 王春山

字鉴之。国家二级美术师。《中国书画》杂志社培训中心副主任、书画院副秘书长，中国书法家协会会员，中国楹联学会会员，中华诗词学会会员，吉林省书法家协会艺术中心副主任，吉林省书法家协会副秘书长兼隶书委员会副主任，吉林省书法家协会新文艺群体分会副主席

↑ 龙开胜

中国书法家协会理事，中国书法家协会第八届行书委员会秘书长，北京市书法家协会副主席。曾荣获第二、第三、第六届中国书法兰亭奖艺术奖等全国、全军各类书法大赛十余次大奖

邓国良

笔名德平。中南传媒集团公司出版中心工会主席，中国新闻出版书法家协会会员，湖南省新闻出版广电书画家协会副秘书长

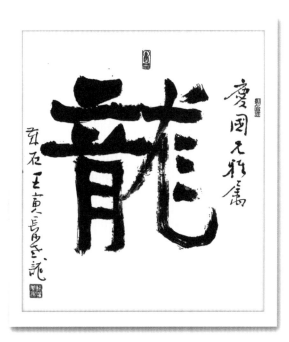

龙育群

湖南教育出版社编审。曾获评全国优秀编辑、国家图书奖、中国图书奖、中宣部五个一工程图书奖等

叶卫平

字玄圃。师从著名书画篆刻大家韩天衡先生，长沙市湖湘文化交流协会副会长，湖南省直书画家协会理事，湖南致公画院副院长，湖南文史馆员书画院副院长，湖南省硬笔书法家协会副秘书长，长沙市花鸟画家协会理事，上海百乐雅集成员，吴昌硕艺术研究会会员

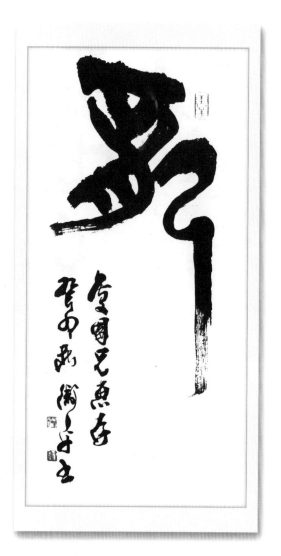

冯亚君

文学硕士、国家二级美术师。现为湖南美术出版社编辑，湖南省书法家协会新闻出版传媒委员会委员，湖南省新闻出版广电书画家协会副秘书长

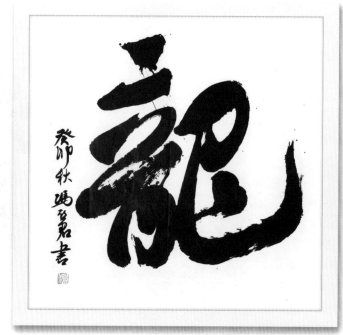

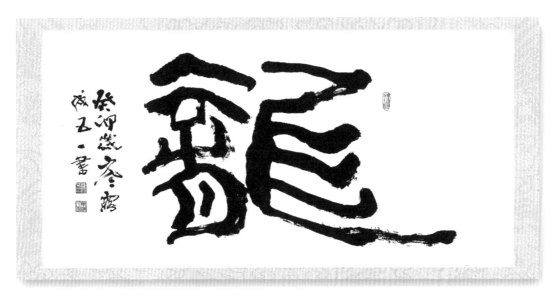

成 五 一

中国历史文化课题研究专家，出版有《湖湘古韵》《山川点缀》《道林古镇》《北镇辽踪》《家香话酒》等 20 多本专著，现建有成五一艺术馆

朱 长 生

湖南省委直属机关党校、行政学院客座教授。中国城乡书画研究院副院长，中国书法家协会会员，湖南省直书画家协会会员

朱 世 秋

中国轻工业长沙工程有限公司原工会常务副主席、工程师。拜书画名家李立、杨炳南为师。湖南省书法家协会会员

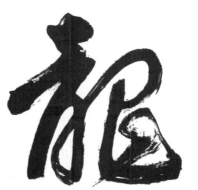

朱建纲

中国书法家协会会员，湖南省新闻出版广电书画家协会名誉会长

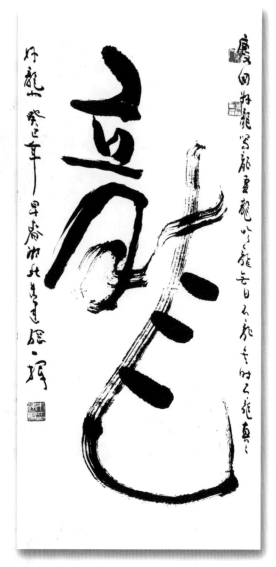

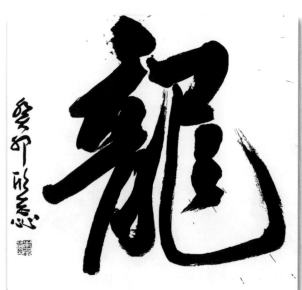

朱欣蕊

三级美术师，湖南省书法家协会会员，湖南省青年书法家协会副秘书长

伍世平

中国书画研究院艺术委员会原委员，湖南省麓汐轩书画院常务副院长，中国书法家协会会员，湖南省书法家协会会员，长沙市书法家协会楷书委员会委员，中国诗词协会会员，中国楹联协会会员，湖南省诗词协会会员，作品入编《长沙市书法年鉴》《当代中国诗词精选》等书

五千年育此番腾佑得中华代代兴偶向
长天舒角爪也从深泽展骄矜何须纸上
飞而跃只要心头清且澄大梦笑随时局
遂盘旋霄汉再攀登

咏龙诗一首 伍世平自撰并书

龙

癸卯秋伍世平书

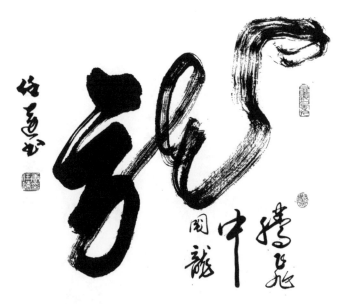

龙腾飞

阆中阆龙

唐任远

湖南省艺尚源文化艺术有限公司文化顾问，湖南大唐经典文化传播公司文化艺术总监，湖南风林山艺术中心艺术顾问。作品入选参展中国书画春晚组委会等单位主办的"文艺为人民"纪念延安文艺座谈会81周年书画作品展等

潜居深海度年华
滴均儒千万家四际
烟云同起舞金鳞抖
落九天霞

癸卯秋伍世平自撰书

伍世平

朱晴方 重庆日报报业集团高级编辑，重庆市杂文学会副会长（执行会长），重庆市秘书学会副会长，重庆民俗学会副会长，中国新闻出版书法家协会重庆分会主席，重报集团书画院常务副院长，中国楹联学会会员，中国民俗学会会员，全国各地杂文学会联席会组委会常务副秘书长

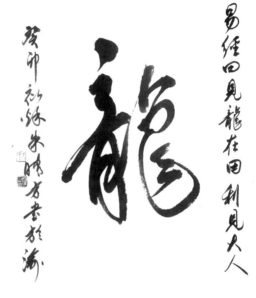

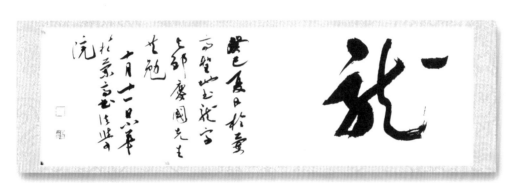

刘 小 华

兰亭书法艺术学院副院长、副教授，中国书法家协会会员，中国书法家协会高教书法联盟理事，浙江省美术家协会会员，浙江省书法家协会学术委员会委员

刘 泽 荣

字江南一痕。中国书法家协会会员，湖南省书法家协会第二、第四届篆刻委员会委员，中华诗词学会、湖南省诗词协会会员，湖南省中国印艺术研究会执行主席，洞庭印社社长（创社人），中国印艺术馆馆长。著有《刘泽荣篆刻选》《问道——印人创作背后的文心思维》等艺术专著

刘广文

曾任中国煤矿文联理事、中国煤矿书法家协会理事、湖南省青年书法家协会副主席。现为中国书协产业发展委员会委员、湖南省书法家协会副主席、湖南书画家网及中国书画家网总编、湖南省文联文艺评论家协会理事。曾荣获"湖南省十大青年书法家""湖南省德艺双馨书法家"等称号

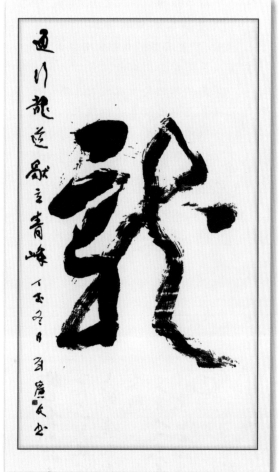

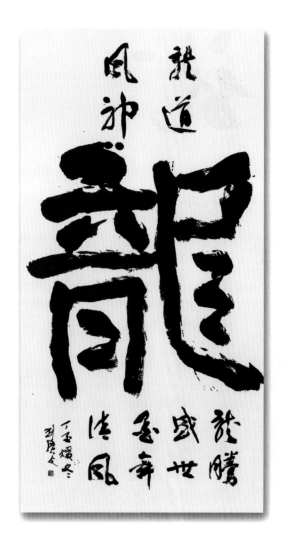

刘庆南

中国传统文化促进会高级顾问，中国传媒大学美术传播研究所中国书法研究员，中央电视台《艺术传承》客座教授，北京市书法家协会会员。其创作的毛泽东诗词《沁园春·雪》书法作品被国家历史博物馆收藏

百龙献瑞喈和岁顺

四海升平杨阜民丰

庚雪丰女士撰联 刘庆南

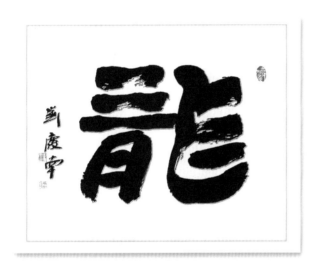

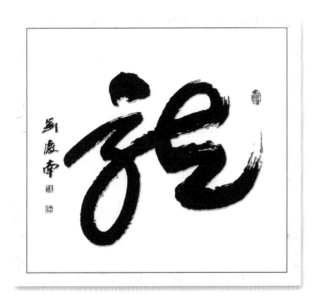

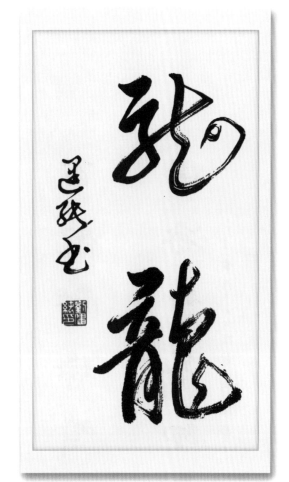

刘 建 纯

长沙市书法家协会会员。作品多次在省市书法展获奖

刘 建 军

中国新闻出版书法家协会副秘书长，中国书法家协会书法考级中心高级注册教师，临汾市三源堂文化艺术传播中心主任

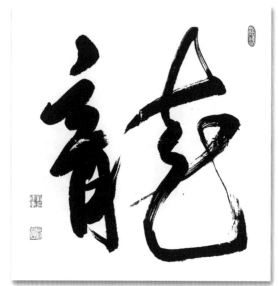

孙 广 秀

山西省书法家协会会员，中国老年书画研究会会员，太原市老年书画家协会监事会主席，山西老年书画家协会副主席兼办公室主任

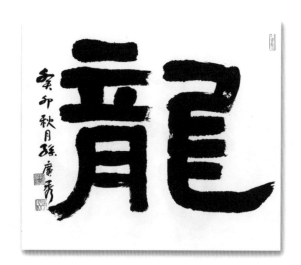

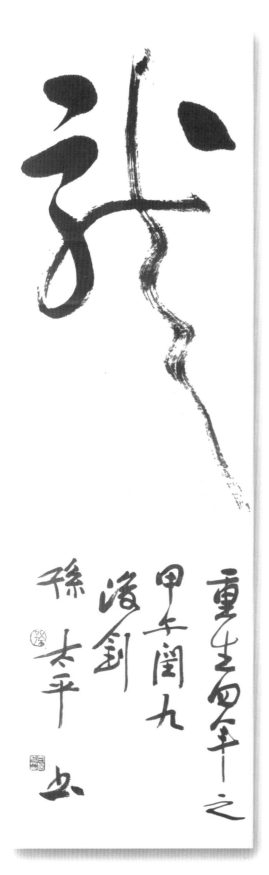

孙 太 平

供职于湖南师范大学。师塘书院院长，维新书法讲习所所长，《湖南美术》《湖南楹联》总编辑，湖南省湖湘名胜楹联艺术中心主席，湖南省楹联家协会（第三届）副主席、秘书长，湖南省直书画家协会（第四届）副主席，湖南省高校书法协会主席。在南岳、张家界等风景名胜区、楼堂馆所有书画楹联作品刊刻。出版有《新农村实用对联通》《砚边随想录》等著作

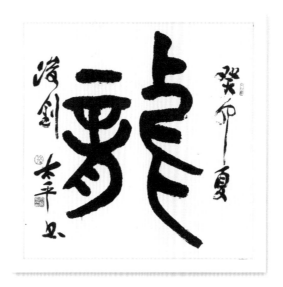

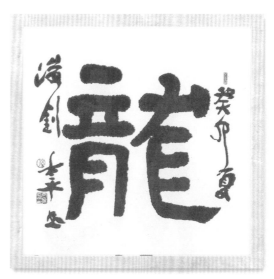

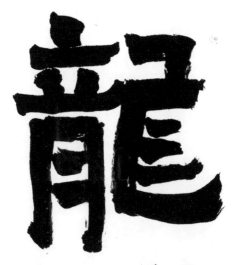

孙 晓 光

九三学社中央书画院研究员，中国新闻出版书法家协会会员，山西中华文化促进会副秘书长，山西省书法教育研究会常务理事，太原市书法家协会副秘书长

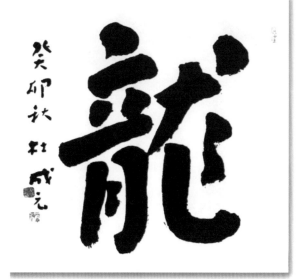

杜 成 元

中国老年书画研究会理事，中国水利书协理事，中国楹联协会书艺委委员，山西老年书画家协会常务副主席，太原市书法家协会顾问，太原市老年书画家协会主席，太原企联书画院院长

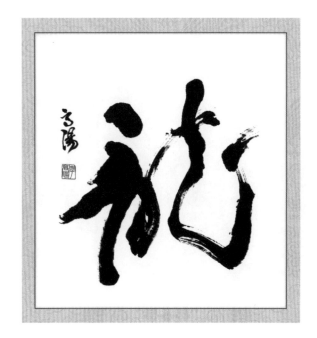

李 高 阳

中国新闻出版书法家协会会员，湖南省甲骨文学会理事

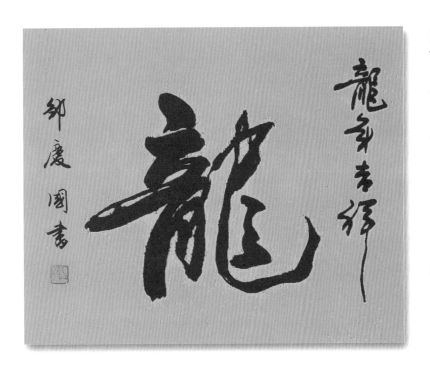

邹 庆 国

中国新闻出版书法家协会副主席，湖南省新闻出版广电书画家协会第一届理事会副会长兼秘书长，湖南省艺尚源文化艺术有限公司原文化顾问。曾主编《审计案例500例》等书籍，由湖南人民出版社出版。2007年，出版《庆国书法集》

唐 俊

2004年毕业于广州美术学院雕塑专业。湖南省艺尚源文化艺术有限公司董事长，湖南新闻出版广电书画家协会第一届理事会理事，湖南省企业文化促进会常务理事长，湖南省工艺美术协会常务理事长，长沙市文化创意产业协会副会长。2016年，策划"出湖入湘"艺术展；其公司在（第五届）中国品牌影响力评价成果发布会，荣获"2018中国雕塑艺术工程设计制作与施工一体化十佳匠心企业"称号，其本人被评选为"2018年度雕塑艺术工匠精神典范人物"

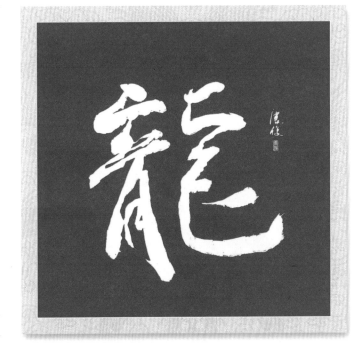

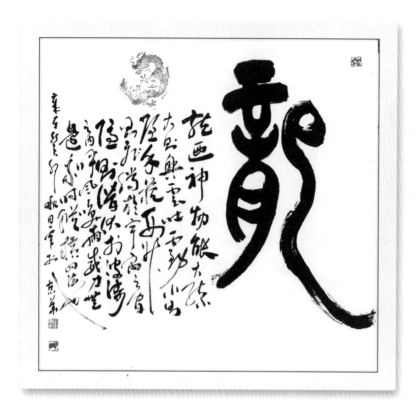

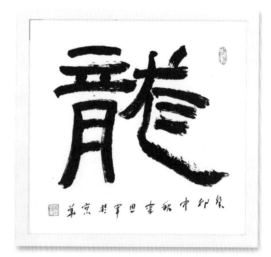

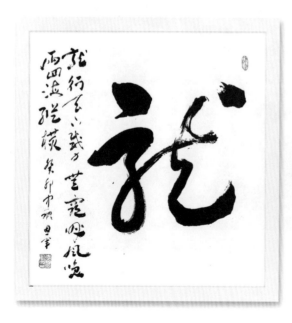

李 恩 军

中国新闻出版书法家协会副主席，中国大风堂艺术研究院副院长，京华印社理事，中国元明清瓷研究会副会长，国家一级美术师。作品入编人民教育出版社教材

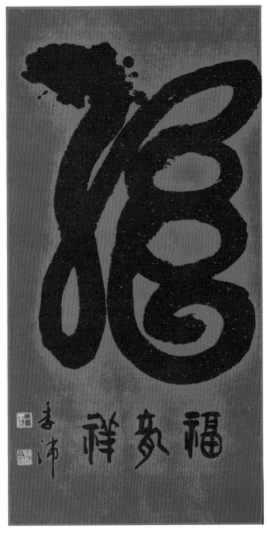

李沛

中国书画艺术委员会副主席，中国媒体书画院联盟执行主席，创意中国书画院院长，中南大学等大学兼职教授、书法研究生导师，湖南艺术家书画院顾问，湖南省湖湘文化研究会常务副会长，湖南企业文化促进会常务副会长，湖南省湖湘名人书画馆高级研究员。其作品被八十多个中国驻外使领馆以及百余位国外政要收藏。2015年，意大利米兰世博会，其作品草篆两体《离骚》长卷成为中国馆礼品，赠送给142个外国和国际机构馆，并在中国馆展陈

李博

湖南教育电子音像出版社艺术类编辑。其书法篆刻作品多次参加省市级书法作品展。2023年荣获中国新闻出版书法家协会成立十周年优秀作品奖

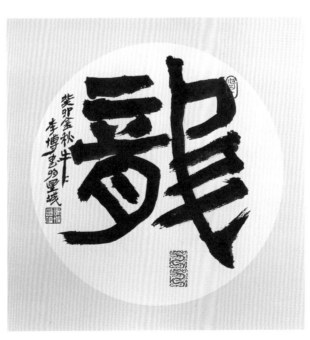

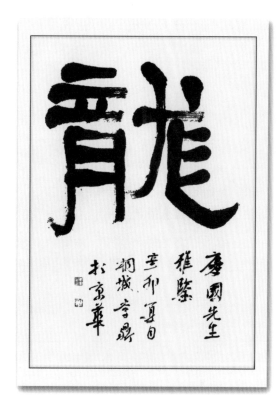

李 鼎

现专业从事书法创作。书法作品获由中国书协主办的第二届"赵孟頫奖"全国书法作品展优秀奖（最高奖），篆刻作品入选第二届"流行书风·流行印风"大展

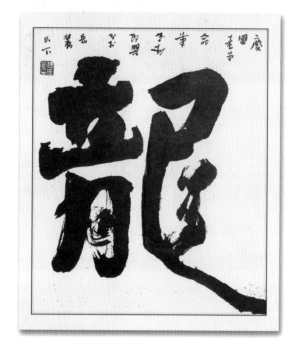

杨 远 征

湖南省书法家协会原副秘书长，中国书法家协会会员，高级美术师

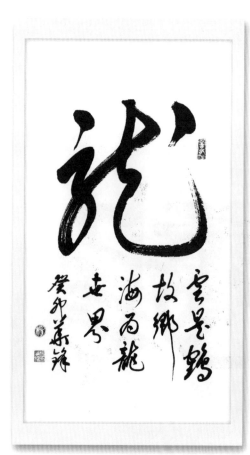

杨 华 锋

湖南省新闻出版广电书画家协会副秘书长

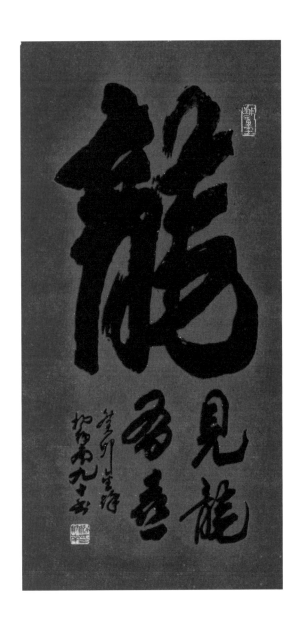

杨 炳 南

湖南新闻图片社原社长。中国书法家
协会会员，湖南省书法家协会顾问，
湖南省文史馆馆员，湖南省老年书画
家协会副主席，湖南省新闻出版广电
书画家协会顾问，湖南省湖湘名人书
画馆顾问

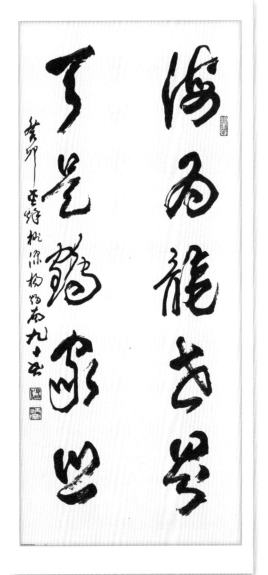

肖 崇 仁

笔名兰石轩主。中
国民族书画研究院
副院长，陕西省诗
词协会会员。所书
毛泽东《沁园春·雪》
被人民大会堂收藏。
出版有《兰石轩主
诗草》《兰石轩主
书画集》等著作

杨 建 杰

中国书法家协会
会员，湖南省政
法系统书画诗词
研究会副会长、高
级研究员

吴 川 淮

中国书法家协会会员，中国
书法家协会第六届新闻出版
委员会委员，中国新闻出版
书法家协会副主席，《中国
书画》艺术创作中心副主任
兼中国书画美术馆副馆长，
中国民族书画院副院长，中
国楷书艺术研究院副院长，
陕西书协理事，陕西书协新
闻出版传媒委员会主任

何 邓

曾任商洛日报社社长。现为中国报刊书画研究会理事，中国毛体书法协会常务理事，陕西省硬笔书法协会会员，陕西省社会科学院书画艺术中心特聘书画艺术家，陕西省新闻出版书画家协会副主席

何 亮

湖南师范大学美术学院讲师、硕士研究生导师

汪骄阳

北京航空航天大学学生

但 德 池

曾任中国人民对外友好协会第七届全国理事会理事、中国海外交流协会第二届理事会理事等职务

邹 庆 国

中国新闻出版书法家协会副主席，湖南省新闻出版广电书画家协会第一届理事会副会长兼秘书长，湖南省艺尚源文化艺术有限公司原文化顾问。曾主编《审计案例500例》等书籍，由湖南人民出版社出版。2007年，出版《庆国书法集》

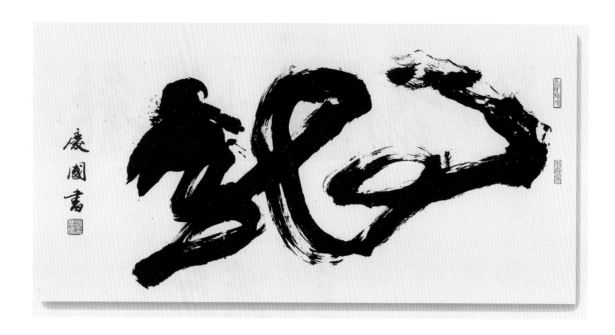

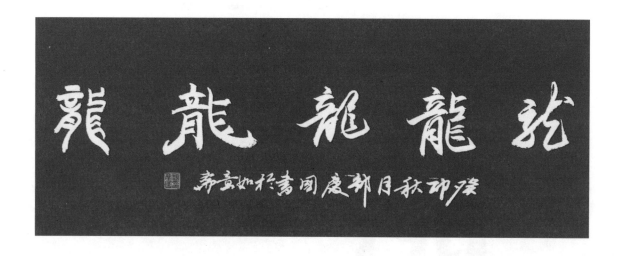

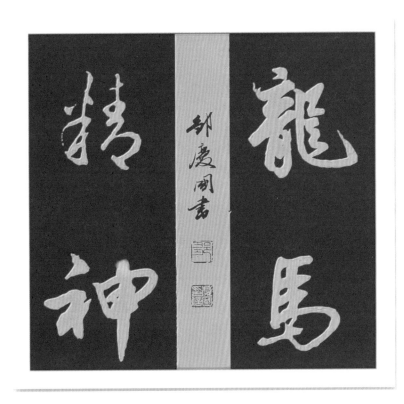

龙马精神 邹庆闹书

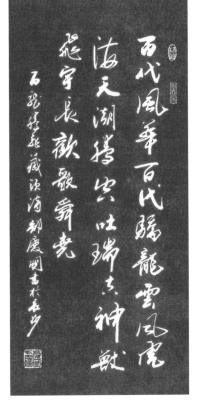

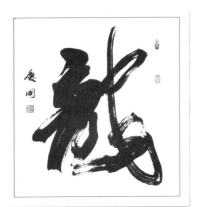

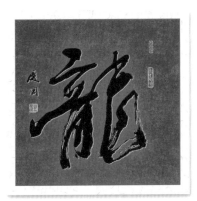

注：百龙腾飞藏头诗，邹庆国撰

百代风华百代骄，

龙云风虎海天潮。

腾空吐瑞真神兽，

飞宇长欢歌舜尧。

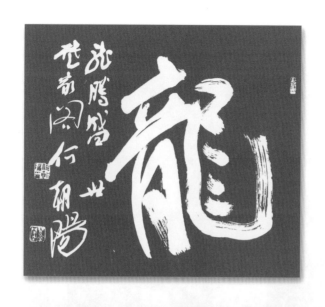

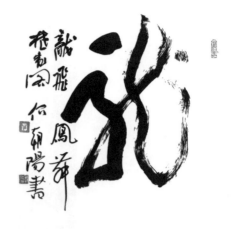

何 朝 阳

中国书法家协会会员，湖南省青年书法家协会原主席，湖南省青年联合会常委，湖南省书法家协会理事。举办过个人书法展，并出版《何朝阳行书千字文》等书法作品集

遥远的地方有一条江它的名字就叫长江遥远的地方有一条河它的名字就叫黄河虽不曾看见长江美夕裏常神游长江水虽不曾听见黄河壮澎湃汹涌在梦裏古老的东方有一条龙它的名字就叫中国古老的东方有一群人他们全都是龙的传人巨龙脚底下我成长成长以後是龙的传人黑眼睛黑头发黄皮肤永永远远是龙的传人百年前宁静的一个夜深夜裏枪炮声敲碎了宁静夜四面楚歌是姑息的剑多少年炮声仍隆隆多少年又是多少年巨龙巨龙你擦亮眼永永远远地擦亮眼

龙的传人歌词 癸卯秋月方斌书於长沙识堂

邹 方 斌

中国书法家协会会员，湖南省书法家协会会员，慈利县书法家协会原主席，湖南美术出版社资深编辑

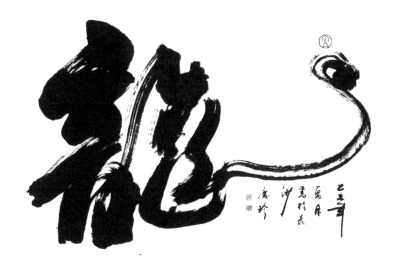

邹 庆 珍

中国新闻出版书法家协
会会员，湖南省新闻出版
广电书画家协会会员，长
沙市老干部书画家协会
会员

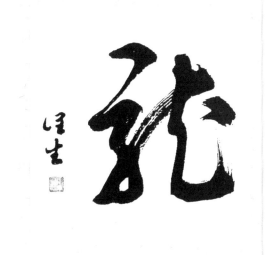

邹 润 生

津市市第二中学原校长，津
市市书法家协会会员

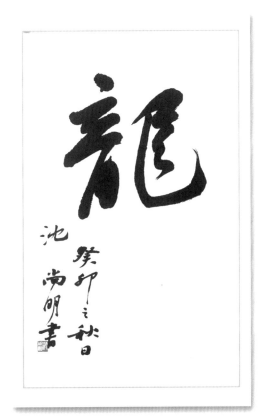

沈 尚 明

中国新闻出版书法家协会副主
席、辽宁分会主席，辽宁省书
法家协会理事，中国楹联学会
书画艺术委员会委员，中国新
闻摄影学会会员，辽宁省书法
艺术研究会副会长，东坡书画
艺术研究院名誉院长，辽宁东
坡书院院长

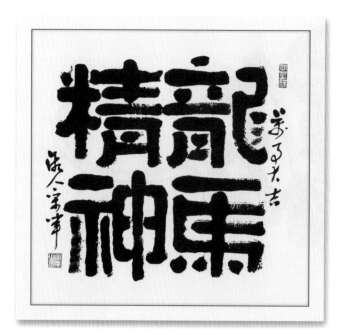

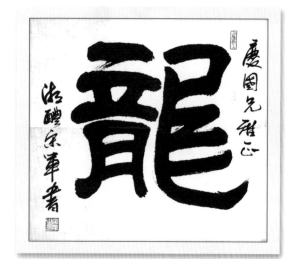

宋 军

湖南省书法家协会会员，湖南
清风书画院院长，兼任湖南省
新闻出版广电书画家协会和湖
南国画馆顾问。由湖南人民出
版社出版发行个人书法作品专
辑《笔耕斋墨迹》

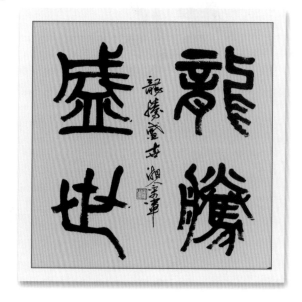

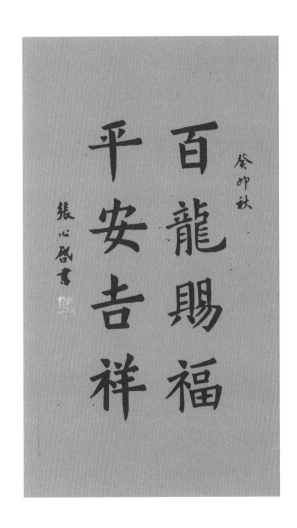

癸卯秋

百龍賜福
平安吉祥

張心啟書

张 心 启

佛学大师，文字学家，中国著名
书法家，当代著名抄经人，禅意
书法大家，中国兰亭网兰亭书画
院院长，中国书法家协会会员。
出版有《张心启楷书书法字帖》
《张心启楷书儒释道三经》《张
心启楷书三字经·千字文·弟子
规》等书籍

玉兔回宮辭舊歲
金龍出水迎新春

張心啟書於京華

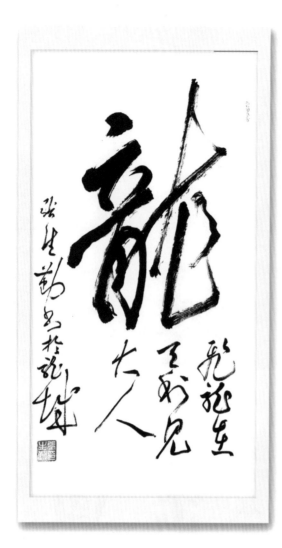

张 生 勤

国家一级美术师，中国书法家协会会员，山西省书法家协会副主席，山西省青年书法家协会主席，文化部艺术发展中心研究员，北京大学访问学者，山西大学书法硕士生导师

天翻地覆慨而慷

虎踞龙盘今胜昔

张 怀 生

河南省漯河市知名书法家，书法和绘画作品多次在省市级评比中获奖

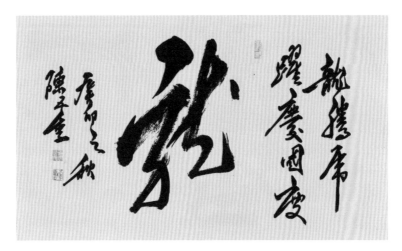

陈 五 季

中国新闻出版书法家协会副主席，陕西省新闻书画家协会主席，陕西书法研究院副院长。曾获全国纪念毛主席100周年诞辰书法金奖，作品被中国邮政总公司出版《集邮集》等

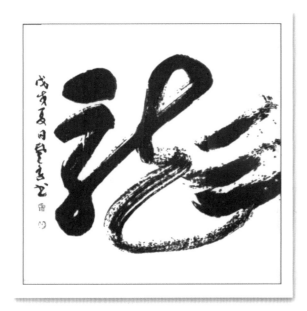

张 楚 务

历任《湖南日报》美术编辑、省直书画家协会副主席、《湖南书画》杂志总编辑等职。现任湖南省九歌书画院副院长，省文史馆研究员。出版美术评论文集《墨海观澜》、画集《阅读画记》、连环画《阿基米德》等

陈 新 文

湖南文艺出版社社长，《芙蓉》杂志社社长兼主编，湖南省文联委员，湖南诗歌学会副会长，湖南省书法家协会理事

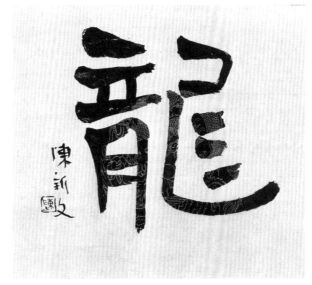

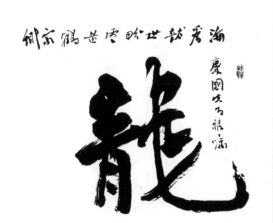

张锡良

中国书法家协会会员，中国书法第二届"兰亭奖"评委，全国第九届、第十届、第十一届书法篆刻展览评委，湖南省书法家协会创作委员会主任，湖南师范大学美术学院客座教授

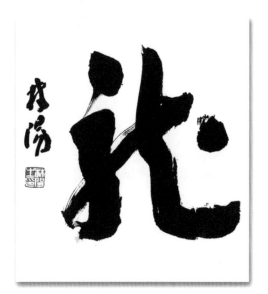

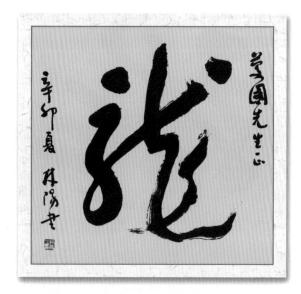

林 阳

中国书法家协会理事，中国美术出版社原总编辑，湖南九歌书画院名誉院长

欧 程 远

湖南省书法家协会会员，九歌书画院艺术家，湖南省湖湘名人书画馆高级研究员

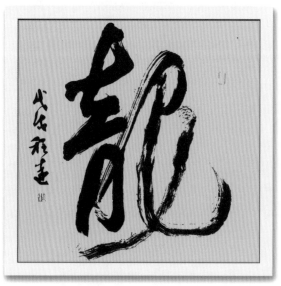

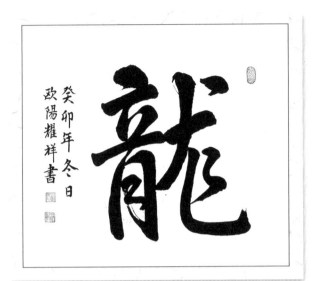

欧阳耀祥

湖南省省直书画家协会会员,湖南省湖湘名人书画馆馆员。多次在书法大赛中获奖,作品享誉海内外,被众多收藏家珍藏,不少作品被报纸、期刊刊登

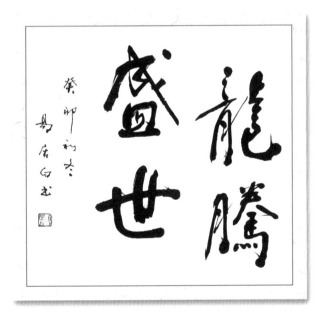

易居白

本名易声闻,号九皋斋主、单瓢居士。1932年生,著名书法家、诗人

周尚新

湖南省书法家协会会员,湖南省常德市书法家协会理事,湖南省津市市书法家协会主席

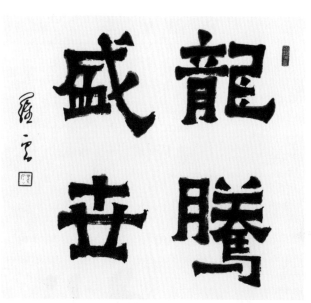

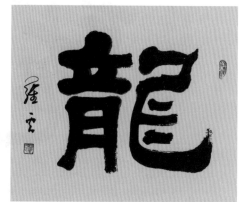

罗云

中国美术家协会湖南
分会会员，中国新闻
出版书法家协会会
员，湖南省新闻出版
广电书画家协会会
员，华容县美术家协
会名誉主席

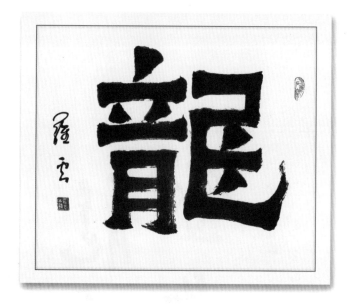

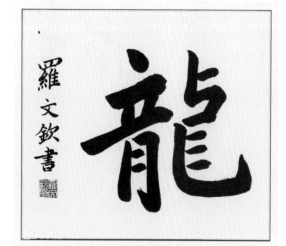

罗文钦

北卡罗来那大学
学生

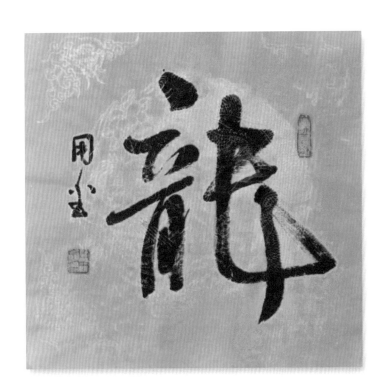

周用金

中国书法家协会理事，中国艺术研究院书法研究员，中南大学、湖南师范大学兼职教授。出版有《周用金行草字汇》《中国书法知识大全》等书法专著

周德政

湖南省新闻出版广电书画家协会副秘书长

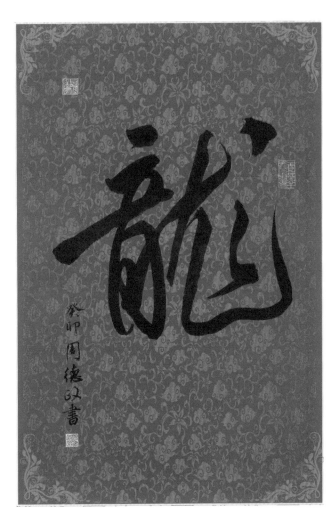

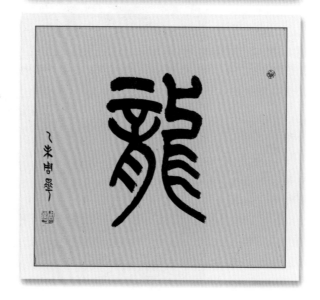

周 晔

中国书法家协会会员，湖南省书法家协会篆书委员会委员，湖南省永州市女书书法家协会主席，湖南省永州市书法家协会副主席兼篆书委员会主任，湖南省永州市冷水滩区书法家协会副主席

周晔先生查阅12本书法字典，翻检37本书法资料，集30年专攻篆书之心得，精选100个篆书龙字，为本书精心创作"百龙共舞，喜迎甲辰"书法中堂。

孟庆利

中国大风堂艺术研究院院长，中国新闻出版书法家协会副主席

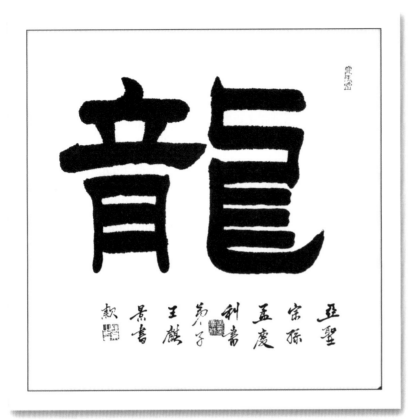

周培章

湖南省永州职业技术学院教师，萍洲书院原院长，湖南省永州市书法家协会会员，湖南省艺术收藏家协会会员，湖南省永州市工笔画学会副主席

赵 万 冬

号二指残人（二指园丁），职业书法家。当代启功体书学代表人物，启功书法学的继承者和推广者。作品多次参加全国书法比赛获奖。出版有《赵万冬书法集》《赵万冬春联集》等多本专辑

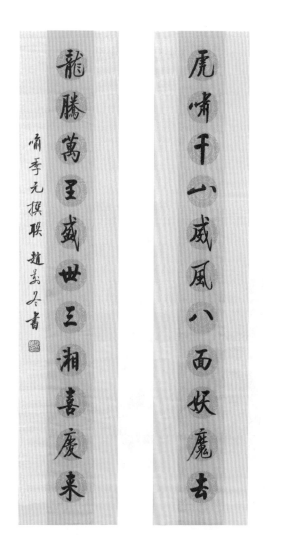

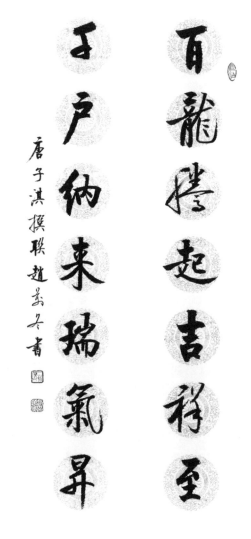

龙舞九州歌盛世
凤翔华夏铸和谐

唐昌元先生撰联赵万冬书

赵万冬

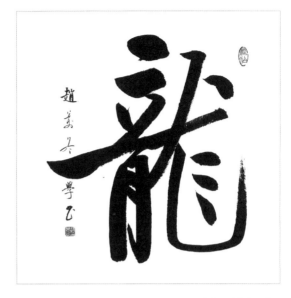

赵万冬

周海初

中国书法家协会会员，长沙大学客座教授，长沙橘洲书画院院长

邹庆国

中国新闻出版书法家协会副主席，湖南省新闻出版广电书画家协会第一届理事会副会长兼秘书长，湖南省艺尚源文化艺术有限公司原文化顾问。曾主编《审计案例500例》等书籍，由湖南人民出版社出版。2007年，出版《庆国书法集》

龙舞凤翔天高海阔
年丰岁稔国强民康

撰联邹庆国书

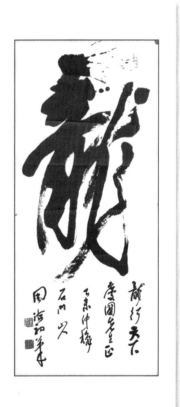

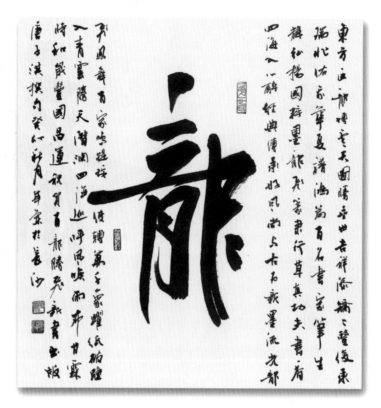

赵 华

笔名华兰，先后从师杨远征、张海龙、张怀勇等著名书画家，湖南省书法家协会会员，湖南省美术家协会会员

注：边款内容

东方巨龙搏云天，图腾垂世吉祥添，
矫矫丰俊承瑞兆，佑我华夏谱鸿篇；
百名书家笔生辉，弘扬国粹墨龙飞，
篆隶行草真功夫，书香四海入心醉；
经典传承好风尚，与古为新墨流光，
龙飞凤舞百家鸣，提按使转万千象；
跃纸破壁入青云，腾天潜渊四海巡，
呼风唤雨布甘霖，时和岁丰国昌运。
——唐子淇撰句贺本书出版

胡 笑 雨

师从王德芳老师。湖南省美术家协会会员，湖南省书法家协会会员

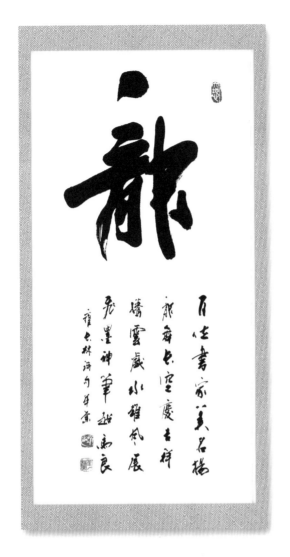

边款内容：百龙腾
飞藏头诗
百位书家美名扬，
龙舞长空庆吉祥。
腾云戏水雄风展，
飞墨神笔超马良。
——雍长林撰句

赵 华

李雪梅

中国书法家协会会员，中国青年美术家
协会理事，中南民族大学客座教授，浯
溪书画研究院院长
右图为古文字女书"龙"字

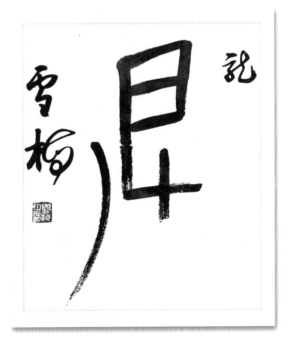

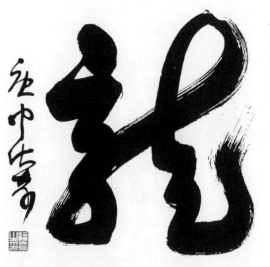

赵 伏 奇

笔名赵福奇。湖南省新闻
出版广电书画家协会主
席，湖南省书法家协会会
员，湖南省作家协会会
员，教授级高级政工师

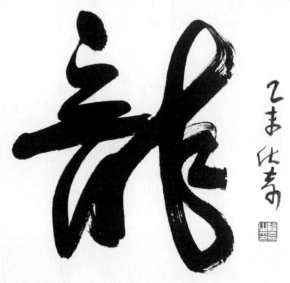

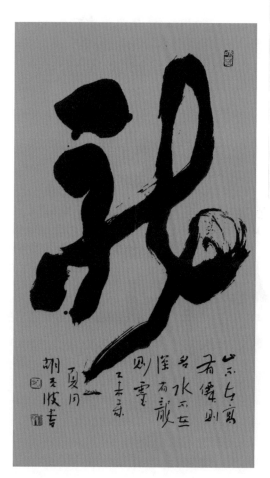

胡 天 波

海南省琼台画院副院长，湖
南省直书画家协会理事、省
直女书艺术研究会常务副会
长兼秘书长

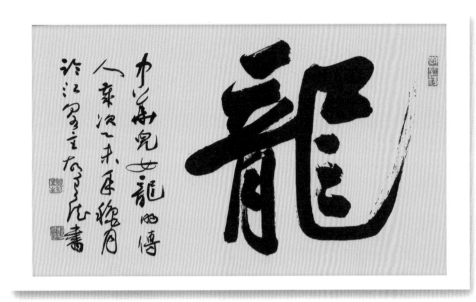

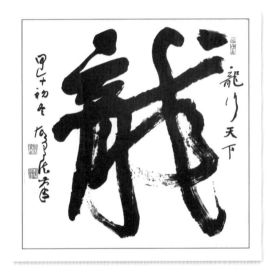

胡 有 德

中国书法家协会会
员，中国新闻出
版书法家协会理
事，湖南省九歌书
画院副院长，湖南
省人民政府参事室
智库专家

段 传 新

湖南省书法家协会
会员，湖南省九歌书
画院特邀艺术家。获
2009 年"湖湘书坛
十大年度人物"

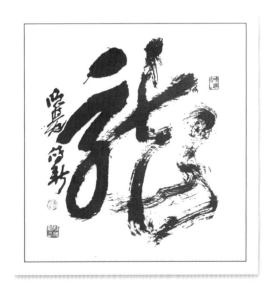

胡紫桂

自号古铁，中国书法家协会理事，湖南省书法家协会驻会副主席、秘书长，中国国家画院研究员，全国"七十年代书家"艺委会委员，民进中央开明画院理事，中国新闻出版书法家协会理事，中南大学兼职书法硕士研究生导师，国家一级美术师。湖南省"三百工程"文艺人才。书法作品曾获首届中国书法最高奖——中国书法"兰亭奖"创作提名奖、首届中国书法小作品大赛金奖、全球华人书法大赛优秀奖等。曾入展第二届流行书风展铜奖以及第八届中青展、第八届全国展、第二、第三届流行书风展等。中国文联出版社曾出版《胡紫桂书法精品》。曾被评为"湖南省十大杰出青年书法家"

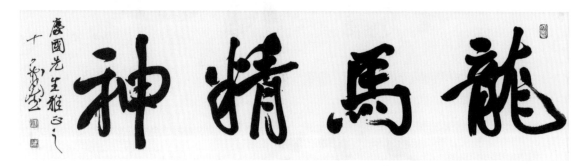

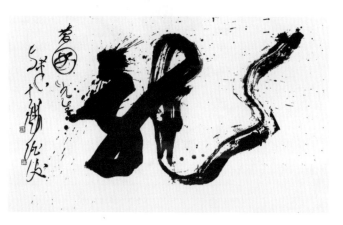

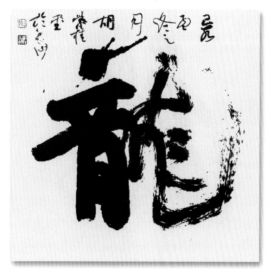

2020 年至 2023 年 3 月，胡紫桂主编的由湖南教育出版社出版的《一手好字·软笔书法》系列图书（1 ~ 9 年级，共 18 本），以语文教材为依托，同步选取中小学必背古诗词为主要内容，以纸质图书、视频示范，以创代练、寓教于乐，立体、直观地解决义务教育阶段书法教学的难点，深得中小学师生喜爱。

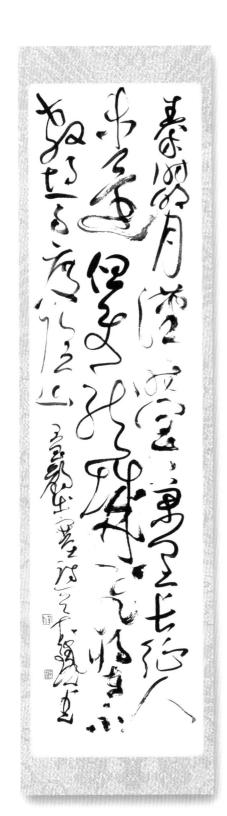

百代風華百代驕龍雲風
帚海天潮騰空吐瑞真神
甦飛宇長歡歌舜堯

➡ 注：百龙腾飞藏头诗
百代风华百代骄，
龙云风虎海天潮。
腾空吐瑞真神兽，
飞宇长欢歌舜尧。

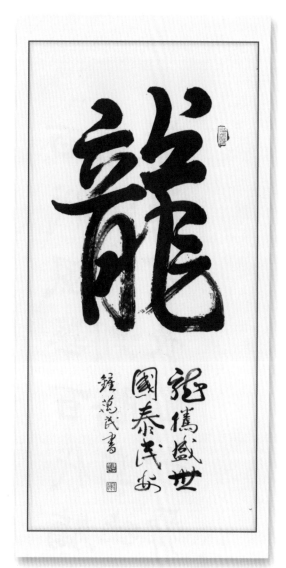

钟 万 民

湖南省直书画家协会党支部书记。湖南省新闻出版广电书画家协会第一届理事会顾问

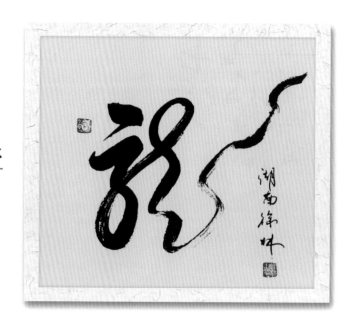

徐 林

湖南省湖湘名人书画馆研究员，中国书法学会副主席，潇湘书画院院士，中国印艺术馆书法家。出版有《徐林书法作品集》等9部作品集

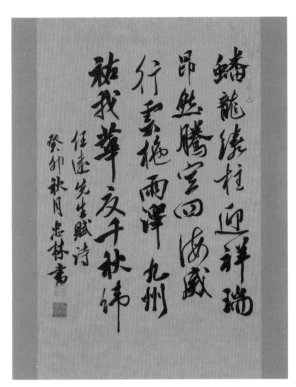

姚 忠 林

湖南省人民出版社编辑，湖南省新闻出版广电书画家协会副秘书长，湖南省青年书法家协会理事

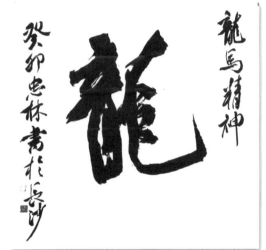

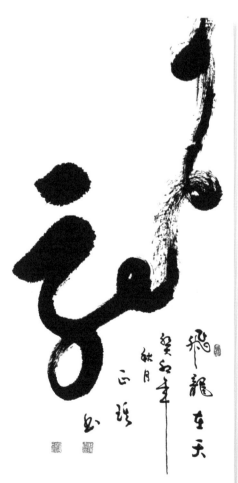

姚 正 琪

西安电子科技大学副教授，陕西省书法家协会会员，西安市书法家协会会员，陕西省艺术家联合总会副会长，西安电子科技大学书画协会副主席，西京书画院副院长，中国当代书画艺术名家协会会员

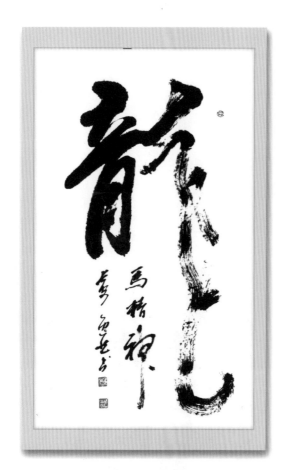

贺 世 才

笔名逸然。陕西省书法家协会会员，陕西省新闻出版书法家协会常务理事，长安书画研究院碑林分院副院长，陕西弘文书画院副院长，陕西教育书法研究会理事。参编《五体硬笔书法实用教程》，主编《规范字硬笔书法技法》

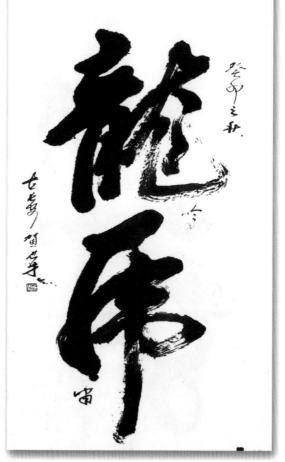

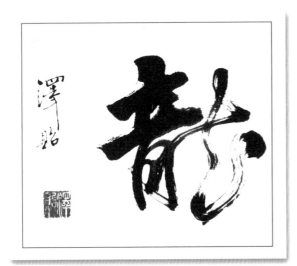

贺泽贻

中国新闻出版书法家协会会员，湖南省新闻出版广电书画家协会会员，湖南省湘潭市民间艺术研究会会员

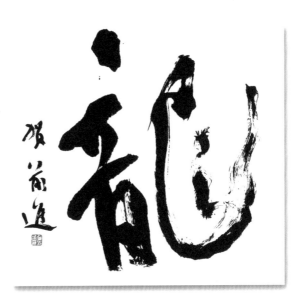

贺前进

中国书法家协会会员，中华诗词学会会员。山西省书画家协会常务理事。吕梁市书法家协会副主席兼培训中心主任

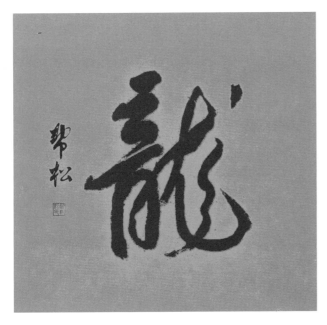

姚帮松

博士、教授、博导，湖南农业大学农业水土工程专家

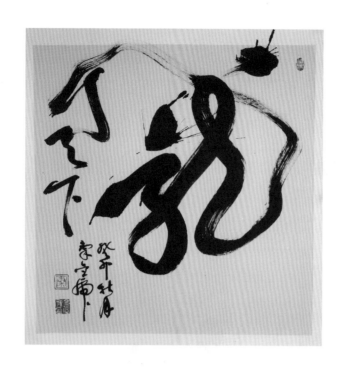

秦 金 虎

海南广播电视台原声屏报总编辑。中国新闻出版书法家协会副主席，中国广播电影电视报刊协会书画院常务副院长。海南省书法家协会理事

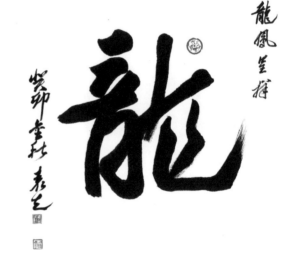

袁 立

长沙玉和醋文化博物馆馆长，湖南省博物馆学会会员，长沙市文物和博物馆学会副会长，湖湘饮食文化研究会理事，长沙市书法家协会副秘书长，市企业文联常务理事

唐 士 超

中国硬笔书法家协会会员，湖南省长沙市企事业文联书画专委会执行会长，湖南省直书画家协会篆隶委员会委员，长沙市硬笔书法家协会理事兼隶书委员会主任，湖南省青年书法家协会会员，湖南省长沙市书法家协会会员，湖南省永州市书法家协会会员，湖南唐氏易成通风设备有限公司总经理

摩龍谔首自腾翔路綫
精通走一行左右偏差
能糾正天空無限任飛
揚

朱德总司令建堂四十周年遵义会
议一首 癸卯兔年重阳田其湜書

田 其 湜

湖南省新闻出版广电书画家协会会员，湖南省书法家协会会员。曾在湖南美术出版社、岳麓书社、湖南人民出版社、荣宝斋出版社出版过多本书法字帖和书法专著，其中主要有《六体书法大字典》（分上、下册，由湖南人民出版社出版）、《重订六体书法大字典》（分上、中、下三册，由荣宝斋出版社出版）

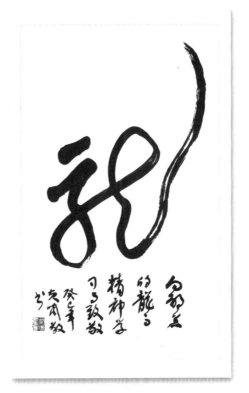

黄 啸

湖南美术出版社社长，中国书法家协会会员，湖南省新闻出版广电书画家协会荣誉副主席

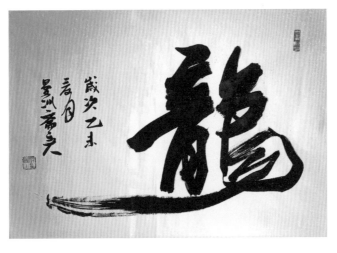

徐 曼 冰

湖南省陶瓷技师学院副院长。历任湖南国瓷研究所所长、湖南国瓷研究所有限公司总经理。湖南省唯一的陶瓷产品设计高级考评员，湖南省陶瓷艺术大师，湖南省工艺美术设计大师，湖南工业大学硕士研究生导师，中国传媒大学、湖南科技职业学院客座教授

唐任远

湖南省艺尚源文化艺术有限公司文化顾问，湖南大唐经典文化传播公司艺术总监，湖南风林山艺术中心艺术顾问，愚乐至尚文化传媒创始人。参编或主编由中国建筑工业出版社出版的《工程建设与管理》及行业《精细化管理与实践》系列书籍。书法作品入选参展中国战略与管理研究会、抗美援朝研究会和北京将相红色文化交流中心等单位组织的纪念抗美援朝胜利70周年书法作品展、入选参展中国书画春晚组委会等单位主办的"文艺为人民"纪念延安文艺座谈会81周年书画作品展等

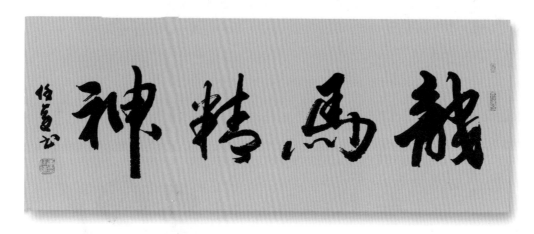

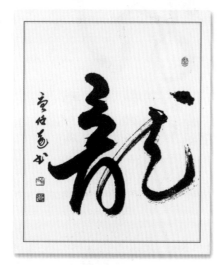

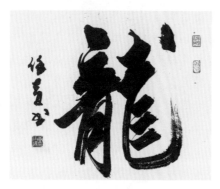

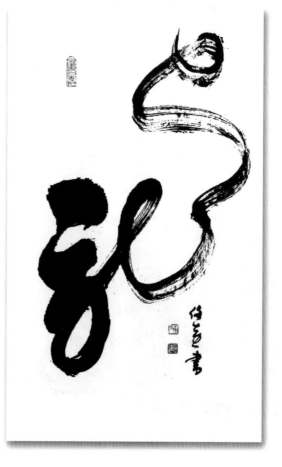

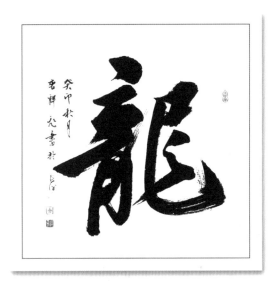

唐祥飞

中国硬笔书法家协会理事，诗书画艺术院副主任，湖南省硬笔书法家协会副主席，湖南省硬笔书法家协会书法教育专业委员会常务副主任兼秘书长，湖南省永州市硬笔书法家协会主席，新华社、人民网、国务院图片库签约摄影师，中国摄影著作权协会会员，湖南省书法家协会会员，湖南省摄影家协会会员，湖南省设计艺术家协会会员，湖南祥飞书院院长

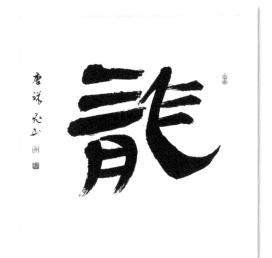

唐梓杰

湖南省长沙市白云制冷有限公司特聘艺术设计师，湖南大唐经典文化公司艺术总监

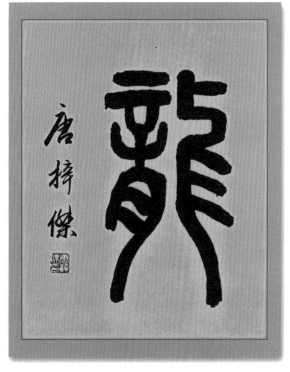

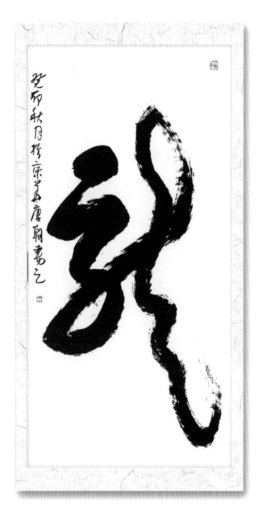

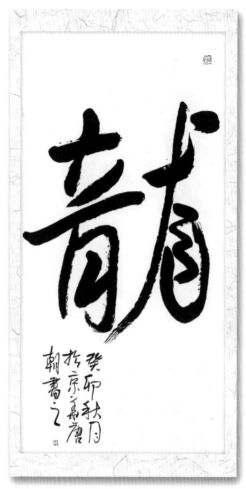

唐 朝

中国书法家协会会员，中国
新闻出版书法家协会副主
席，中央国家机关书法家协
会理事，团中央少工委书画
院院长

黄瑞冬

中国楹联学会书法艺委会委
员，民盟中央美术院湖南分
院、湖南民盟书画院副秘书
长，湖南省直书画家协会理
事，湖南省湘江书画院理
事，长沙市档案局（馆）征
集鉴定委员会特聘专家，湖
南省书法家协会会员

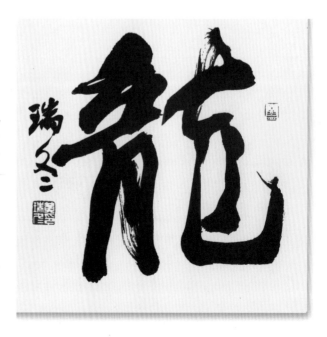

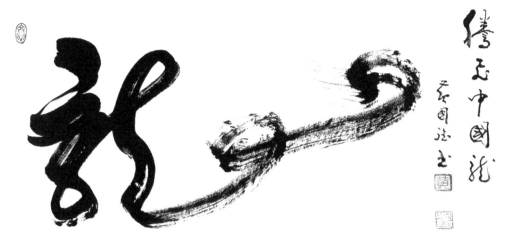

黄 国 斌

湖南省纪检监察书法家协会原副主席，湖南省新闻出版广电书画家协会理事，湖南省书法家协会会员，湖南省硬笔书法家协会会员。由湖南人民出版社出版有个人书法作品专辑《仁福堂》

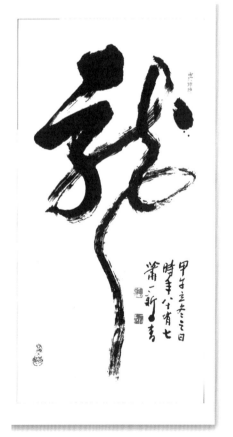

萧 一 新

1928 年出生，湖南师范大学教授。中国书法家协会会员，湖南诗词协会会员

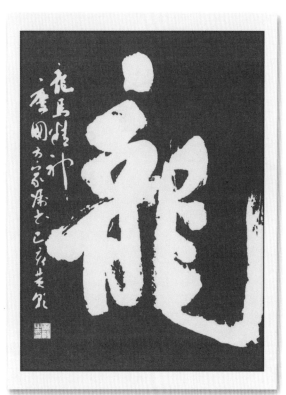

黄 朝

中国书法家协会
会员，湖南省新
闻出版广电书画
家协会副会长

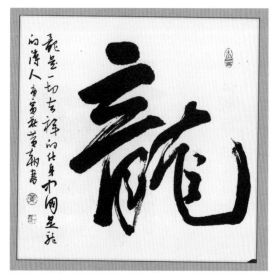

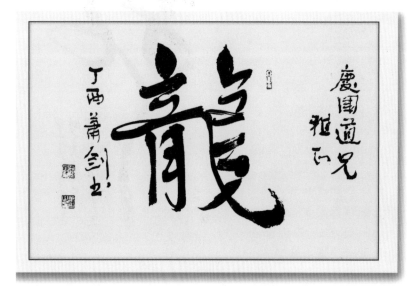

萧 剑

中国美术家协会会
员，中国工笔画学会
会员，湖南省花鸟画
家协会主席

崔建聪

别署点墨斋，编审。山西省书法家协会理事，中国新闻出版书法家协会副主席，解放军八一书画文化研究院艺委会主任，中国楹联学会名誉理事兼书艺委委员，中国大风堂艺术研究院常务副秘书长等。出版有《点墨斋书迹》《天心圆月自从容》等专著

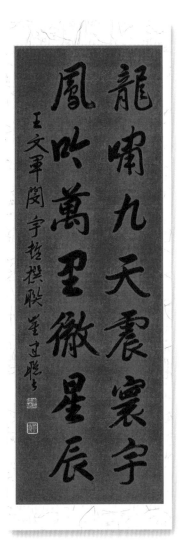

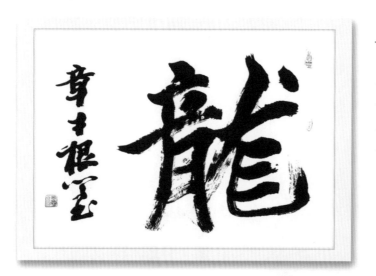

章才根

宁波市效实中学校长兼党委副书记。曾获"宁波市优秀共产党员""浙江省春蚕奖""宁波市首批名校长"等荣誉称号

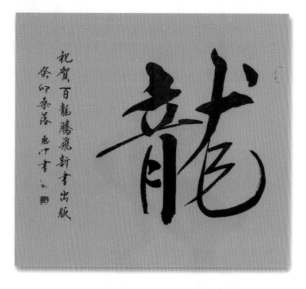

阎惠中

当代书法艺术家，中国金书艺术传承人，中国书法家协会会员，美国世界艺术家协会中国区艺术指导教授，中国炎黄艺术家协会副主席，中国民族艺术家联合会副主席，世界阿弥陀佛慈善基金会高级顾问，华影会书画院副院长

秋去冬来迎春到老骥伏枥志
更高胸中常怀初心梦百龙腾
飞尽妖娆
祝杨庆国先生龙年吉祥如意
祝贺百龙腾飞新书出版
远君诗句
惠中书

注：左作品内容为，秋去冬来迎春到，老骥伏枥志更高。胸中常怀初心梦，百龙腾飞尽妖娆。

——徐远君撰句祝贺本书出版

梁兴国

笔名梁桐寿。山西省书法家协会理事，山西省收藏家协会理事，民盟中央美术院山西分院副院长，山西大学国学院兼职教授等，出版有《梁桐寿书法小品》

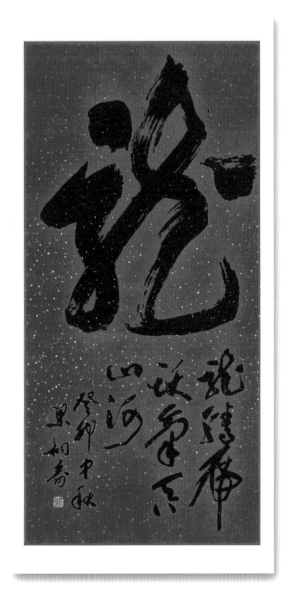

梁瑞林

湖南省书法家协会会员。曾书《荷塘月色》由中国驻埃及大使馆收藏。作品参加过中国台湾、新加坡、韩国的书法展。建国六十周年，在全国书法艺术界"福"字创作中，荣获"万福金奖"和"德艺双馨艺术家"称号

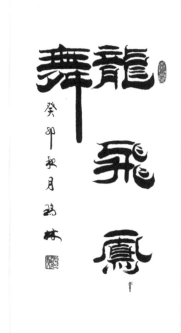

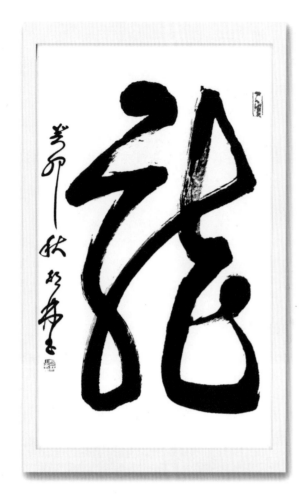

颉 林

中国书法家协会会员，中国书法家协会第六、第七届硬笔委员会委员，民进中央开明画院常务理事，中国硬笔书法协会理事兼草书委员会秘书长，山西省书法家协会副主席，山西省文联委员，山西省硬笔书法协会副主席，山西华夏书画院院长

彭 一 超

中国文艺评论家协会会员，北京市书法家协会理事、篆书篆刻刻字委员会委员，北京市中韩书画家联谊会副会长

龙字甲骨文楷形来源合集

赛侣摒弭玖五三

二零一四年为甲辰龙年多龙字聪云涌为龙世界云号鹤来乡

祝福中国龙的传人

岁次癸卯穰夕作长沙 彭一超

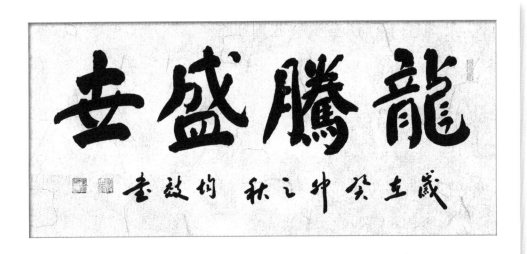

韩 小 军

笔名均效。河南省书法家协会会员，河南省书画家协会理事，中国大宋名相园皇家书画院副院长，洛阳市书法家协会会员

彭 建 平

湖南省青年书法家协会会员
北京职工书画协会会员

韩 志 龙

笔名西闪。浙江天台糖酒公司原董事长、总经理

韩 昌

中国硬笔书法协会会员，陕西省书法家协会会员，陕西省新闻出版书法家协会常务理事，陕西省名家书画研究院主任研究员，陕西书画院秘书长，宁夏青铜峡市黄河楼书画院副院长

焦 群 堆

笔名焦墨。中国艺术研究院文化艺术研究中心特聘书画师，陕西秦风书画院副院长，陕西省书画艺术协会理事，中国新闻出版书法家协会陕西分会副主席

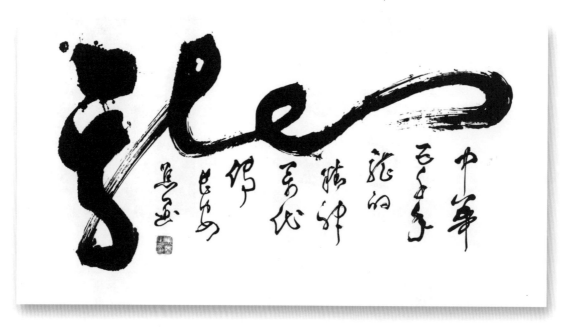

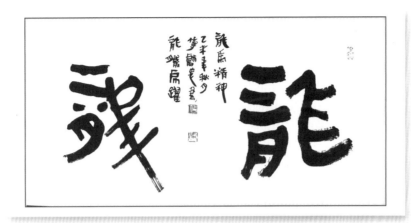

傅 励 安

中国书法家协会会员
湖南湘江书画院副秘书长

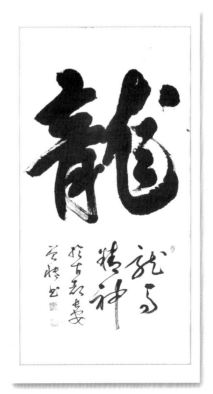

曾 博

爱人杂志社社长，总编，编审，国家一级美术师（书法），中国炎黄画院院士，陕西省书法家协会会员，西安市书法家协会会员，中国新闻出版书法家协会陕西分会副主席，陕西省摄影家协会会员，高级摄影师

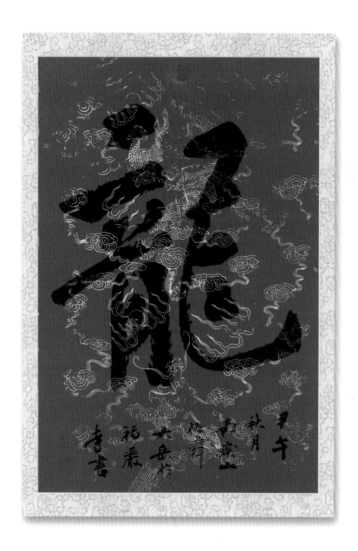

释 大 岳

湖南省佛教协会副会
长，衡阳市佛教协会
会长，南岳佛教协会
会长，南岳福严寺方
丈，兼任桂林栖霞禅
寺住持

满 益 鸿

湖南省书法家协会新
闻出版传媒委员会委
员，湖南省张家界市书
法家协会副主席

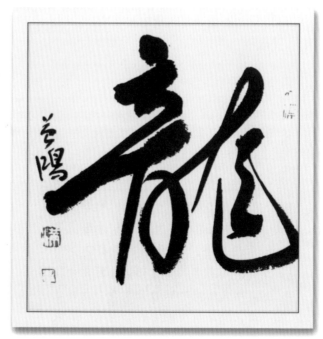

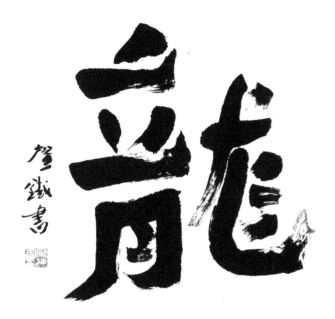

廖 铁

湖南省文史馆特约研究员，中国美术家协会会员，湖南省书法家协会会员，湖南人民出版社编审，湖南省新闻出版广电书画家协会副秘书长

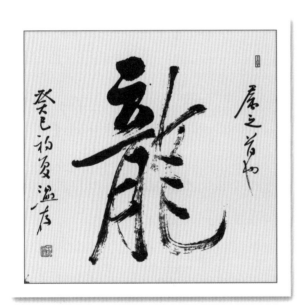

温 存

书法善行草，亦修书法审美理论研究。中国书法家协会会员

蔡慢崇

广东省出版集团教材中心原总经理

熊灿亭

画名粲丁，又号老四。湖南省文史馆特约研究员，中国意象画研究会副会长，清华大学美术学院中国书画高级研修班导师，中南林业科技大学书法美术院常务副院长、教授，长沙致公书画院院长

谭敦宁

经济学硕士，高级经济师，著有《中国长沙窑》《中国马王堆》《中国大湘西》，译著有《湖湘古韵》英文版等

穆奕

陕西省书法家协会会员，陕西省新闻出版书画家协会秘书长，西安市书法家协会会员。书法作品一笔"龙"在法国卢浮宫展出并被法国前总理收藏

魏 庆 奎

湖南省书法家协会
会员，湖南文史馆
书画院特聘书画
家，湖南湘江书画
院理事

魏 明

中国博物馆协会会员、研究
馆员。曾任长沙市博物馆副
馆长、湖南省沙坪湘绣博物
馆执行馆长。长沙大学、湖
南科技职业学院客座教授

作品组三

百龙腾飞

王兴家

国家一级美术师，中国书法家协会会员，中国
新闻出版书法家协会副主席，北京市职工书画
协会副主席，荣宝斋画院教授，荣宝斋篆刻家。
曾为荣宝斋美术馆馆长，中国书法家协会篆刻
专业委员会委员，多次为诸多国家领导人和著
名书画家制印

李 艺

湖南教育出版社艺术教育研究室主任，湖南省书协篆刻艺委会
首届委员，宝庆印社创始人之一，洞庭印社副社长，中国新闻
出版书法家协会会员，民进开明书画院书法艺委会委员，湖南
国画馆特聘画家、书法篆刻艺委会主任，湖南省新闻出版广电
书画家协会副秘书长

李 艺

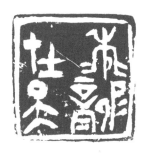

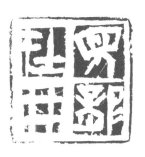

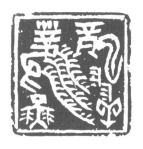

李 艺

叶 卫 平

字玄圃。师从著名书画篆刻大家韩天衡先生，长沙市湖湘文化交流协会副会长，湖南省直书画家协会理事，湖南致公画院副院长，湖南文史馆员书画院副院长，湖南省硬笔书法家协会副秘书长，长沙市花鸟画家协会理事，上海百乐雅集成员，吴昌硕艺术研究会会员

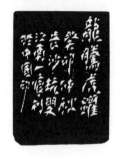

刘 泽 荣

字江南一痕。中国书法家协会会员，湖南省书法家协会第二、第四届篆刻委员会委员，中华诗词学会、湖南省诗词协会会员，湖南中国印艺术研究会执行主席，洞庭印社社长（创社人），中国印艺术馆馆长。著有《刘泽荣篆刻选》《问道——印人创作背后的文心思维》等艺术专著

居高声自远

江权度

为人，为学，为书，都讲境界。境界越高，人品越高；境界越高，学品越高；境界越高，书品越高。无疑，鸣泰先生已站在了为人、为学和为书的高处。

那些藤藤蔓蔓、浓浓淡淡、洋洋洒洒的墨迹，带着浓郁的文化气息，挥洒在他的笔下，展现在你的眼前，走进你的心里。

我认为，书法作品期待认可无须自己去找，也无须操之过急，成就是默默地耕耘，是耐心地坚守，是静静地等待。苦心人天不负，卧薪尝胆，三千越甲可吞吴。成功，被人肯定或获得荣誉，是水到渠成的事。

鸣泰先生给我的第一印象并非书者的形象，更多的是学者、贤者和达者的形象。举止淡定，言语恬淡，笔墨淡雅，一切淡然，毫无追名逐利之心，更无沽名钓誉之举。

通观先生书作，有一鸣惊人的功力，有泰山松石的气韵，但从不嗥鸣高调，也从不显山露水。面对功名利禄，泰然处之。鸣泰先生有不少的国字号头衔，从未听他提及，倘有人问起，他只是淡然一笑。

如此这些，并不妨碍他的创作灵感。先生行笔，常施以险峻，犹如浪卷千堆雪，笔下风起云涌，电闪雷鸣，偶而又归于平静，进入一片"蝉噪林愈静，鸟鸣山更幽"的丛林佳境，静动反衬强烈，给人一种动中有静、静中有动的心灵感受。

特别是先生的行草，有其鲜明的艺术个性，用墨、运笔、结字，直至布局谋篇，纵横捭阖、浓淡疏密之间韵味无穷，可见"明月别枝惊鹊，清风半夜鸣蝉"的田园风光。风清云淡，月朗星稀，一切那样清新质朴，诗意盎然。

先生开笔不离法度，用墨不失传统，每观创新之处，总有神来之笔，给人意想不到的美感。细品先生翰墨，书风个性强烈，走笔结字，妙趣横生，粗犷不失细腻，稳重不失灵动，古朴中彰显时尚，丰润中蕴藏俊美。持正求变，自成一体。

德艺双馨是中华民族的传统美德之一，建立在道德基础之上的艺术才能行稳致远。与其说鸣泰先生站在了书法的高处，不如说他是站在了道德的高处。古往今来，凡誉为大家书圣者，无不立德修身。历史证明，善书而缺德者，昙花一现；书德兼修者，世人盛赞。

书法是全球少数几个国家特有的，但又是使用人口最多的艺术种类，也是人类文明的结晶和精神财富。而中国，无疑是拥有这一最宝贵的精神财富的大国，我们应该为之自豪。中国文化沃土上生长出来的中国书法艺术，不能简单理解为一种独立的艺术行为或行为艺术。

中国书法，中国国粹，中国精神。鸣泰先生无疑是这三者的继承者、捍卫者、创新者和深耕者。

如果说，传统是书法的个性，创新是书法的动力，那么，文化则是书法的灵魂，道德就是书法的生命。

居高声自远，非是藉秋风。眼无俗物，耳无俗声，心无俗事，是人生的妙境，书者亦然。只有站在文化的高处，站在道德的高处，才有可能像鸣泰先生一样，成为名副其实的书家。

品味鸣泰书法　抒发心中情怀

邹庆国

鸣泰先生不仅是一位我们十分敬佩的德高望重的好领导，而且是一位在文学、戏曲、书法艺术领域都有着精深造诣的著名作家、书法家。

书法艺术风格，是书法家学习、实践、创作发展到一定阶段的产物，是书法家自身世界观和个人审美意识建立后，对个人"字象"的能动选择。由于鸣泰先生对东晋的王羲之、王献之到唐代的颜真卿、柳公权，再到宋代的苏东坡、黄庭坚等历朝历代的书法大家长期探究，使他非常熟练地掌握了笔法、结体、章法。加之鸣泰先生又背诵了不少毛泽东诗词和唐诗宋词，这对他能精准把控好畅快淋漓的书法作品之宏大气势有很大的作用。

宋代洪适曾写下诗句"作古要须从我始，直欲名家自成体。手追心摹前无人，一扫尘踪有新意"。用以告诫人们，学习书法不仅要习帖，而且要有个性化的创新之处。我和大家一样，从心底里喜欢鸣泰先生的书法，敬佩鸣泰先生的品格。我认为鸣泰先生的书法作品之所以受到众人的喜爱，是因他的书法展示了极富美感的视觉效果和创新的艺术神韵。我认为湖南美术出版社出版的作品集已达到了很高的艺术境界，有很高的艺术欣赏与收藏价值。

书法艺术是中华民族之瑰宝，弘扬"兰亭精神"，传播中华文化是每个中国人的责任和义务。向鸣泰先生请教多年，特别是数次研读他曾经出版的书法集和为省内外有关景区、单位题写的招牌及联句后，使我感到鸣泰先生的书法线条笔画、字形结构、章法和整体构图效果等更具个性化，已充分发挥了文字的造型美，并有着自己的结字方式、用笔方式和美学表达方式。总之，我感觉鸣泰先生的书法具有以下特质：雄浑大气，富有节奏；动中寓静，刚柔相济；古朴典雅，妍美流畅；姿态奇异，功底深厚；水墨交融，美妙如画；博采众长，推陈出新。

鸣泰先生始终把书法艺术作为自己最大的喜爱与追求，长期认真研读历代书法名家作品，长期努力学习书法理论知识，长期勤学苦练，勤生巧，巧生华，渐臻佳境。我记得中国书协会员、湖南省文史研究馆馆员、省高校书法教育学会名誉主席王有智先生曾评价鸣泰先生书法集时说："鸣泰先生书法作品是连中有断，笔断意不断，

笔断意连，潇潇洒洒，非常漂亮，有的是婀娜多姿，有的是鹰击长空，有的像叠罗汉，静中有动，像万马奔腾，像蓬勃的大海……"

盛唐著名书法家、书法评论家张怀瓘说："文则数言乃成其意，书则一字已见其心。"鸣泰先生的作品深深感染着我，令我羡慕，催我奋进。品味鸣泰先生的书法艺术，犹如登上山峦，近望苍劲古松，远眺山川雄姿；恰似漫步海边，观赏滔天浪花、聆听海涛击岸。品味鸣泰先生的书法艺术，宛如雅赏杨柳轻飘，春风得意；好似梦醉八月桂花，香润心灵。品味鸣泰先生的书法艺术使我产生无限遐想，有倾吐不尽的真情在我心中流淌，仿佛让我听到一曲曲美妙优雅的乐章，看到满天莺歌燕舞，龙腾　虎跃……

附：刘鸣泰先生书法作品其他评析文章选录

——著名书法家，湖南省书法家协会顾问张锡良评析刘鸣泰书法作品：在我的印象中，刘鸣泰先生的书法是以气势取胜的。其用笔洒脱、奔放，真是写到性情处，不知有我更无人。但刘鸣泰先生还有一类作品似可以用"茂密"二字来说，茂密是生命的勃发。读此类作品似引我进入古老的原生态森林之中，葱葱郁郁，幽境不可端倪；苍苍茫茫，古藤缠绕其间。鸣泰先生独造此境，但又不使人感到沉闷与郁结。在谋篇章法的处理上他以墨法枯润的大对比节奏，使我们感受到了时有阳光从密叶中投射下来。运斤如此，可谓匠心矣！

——中国书法家协会会员、湖南省书法家协会顾问、省文史馆馆员杨炳南评析刘鸣泰**书法**：我觉得刘鸣泰书法有这么几个特点：第一个特点是有"三气"，文气、大气、霸气。气势磅礴，放得开，收得拢。第二个特点是线条老到，强劲有力，流畅飘逸。书法主要讲究线条，鸣泰先生在这方面做得很突出。第三个特点是鸣泰先生的书法很有个性。没有个性的艺术无从成为艺术。不讲传统是不行的，但在传统的基础上要走出来。鸣泰先生的书法是从传统到创新。我非常欣赏他的草书，浓淡、章法、布局都无可挑剔，字写得那么潇洒、那么飘逸，非常好。

注：以上内容由唐任远根据 2011 年湖南省书法家协会和湖南出版集团等单位主办的"刘鸣泰书法艺术座谈会"纪要摘录并整理。

云烟供养　武动山河

——再读王云武的书与画

吴川淮

　　王云武先生六十学画，迄今已经五年有余。古人云，人过三十不学艺，云武兄六十学艺，乃是当代人之作风与精神矣！六十学艺，格局与气象就不同于青年，人生之沧桑与艺术之层叠，必见其艺更见其功。

　　云武先生学画，专攻山水，气象渐成，笔墨淋漓，山川峻秀，幽人独居，意境雄伟。心中之象与外在自然，传统笔墨与自家法眼俱在。《成唯识论》曰："内境与识既并非虚，如何但言唯识非境？识唯内有境亦通外。"云武先生的画作，通心通灵，是他自己通过对山水画的研习实践"内境与识"化合而达到对自然的认识和对自我的认识。

　　云武先生为什么到了六十学画，一是当年他工作太忙，实在是无暇去学。二是在他书法学了几十年后，他突然领悟，自己要学画了。这于他，似乎是一种宿命。几十年的人生境遇，他一直是在积极地进取。到了退休，他依然有旺盛的精力去开辟一个新的领域，亦因此，他开始了自己的学画历程。到中国人民大学画院一学就是五年，从未拿起画笔到现在能画六尺、八尺的大作，跨度之大，令人叹服。

　　他画的是传统，是现代笔意中的传统，是建立在写生写意基础上的笔墨实践。多年的人生体悟与书法创作，他绘画的领悟力超越了常人，学画三年之时，便脱胎换骨，画出了一个崭新的境界。亦有笔力亦悟力，天造图画人为之，书画转换心亦转，画出天然境界出。

　　王云武画山水，大气磅礴，境界开阔，胸中有万水千山，笔下有千山万水。每画一景，山水叠影，层层密密，结构分明，水韵与山色共融，天地与风物共光。他画山水，首先是充满了对祖国山水的痴情与热爱，怀一颗诗心，画满腹衷肠。所以他的画，都倾注着他的感情、他的投入。为了画好山水，这几年他踏足祖国名山大川，不是为了去旅游，而是为了去勾勒和描画山川景物，去感受自然的气息，让大自然融入自己的笔端。

　　他的绘画不同于一般山水画家的是，他的绘画中的线条，都是书法线条，每一

根线，每一个点都充满了力度，都提升着整个画面的艺术效果。黄宾虹当年说，绘画要画得"浑厚华滋"，并不是色彩，而是要用线条去构筑山水画的恢宏世界。他的绘画完全以扎实的写实与传统的丰富笔法相结合，无论是披麻皴，还是斧劈皴，是云头皴还是折带皴，都运用得相当娴熟流畅，与绘画完全交融而看不见刻意的痕迹。他善于借鉴古典与当代山水经典绘画的长处，从构图到笔墨表现，从气韵到精神意蕴，在继承中去发挥，在创作中去升华。

经常看见画家自题：云烟供养。王云武学画，由画而养心，由书而养气。孔子曰："己欲立而立人，己欲达而达人。"孟子曰："我善养吾浩然之气。是气也，寓于寻常之中，而塞乎天地之间。"书画的相融相和结合在一个人的身上，精气神十足，便显出了特殊的魅力。

王云武的书法，我在十几年前就给他写过文章，他的书法以气势见长，或许是当过军人的缘故，他的书法洒脱雄强，力拔山兮气盖世，意气雄豪壮山河。书法家多追求气势，但如王云武如此者，并不多矣。书法见人见物，王云武笔下，气粗而壮，气大而弘，气伟而烈，战士之力，将军之雄，蕴于笔下，见于气象之间。对于像"二王"、张旭、怀素、颜真卿、黄庭坚、米芾、徐渭、王铎这样笔下有气势的书家，他都悉心研究，取长补短，化入自己的书法表现之中。所以他的书法，有传统不同的影子，但最终还是自己的独特风格。

他真行草隶篆，全都进行过实践。十年前，我们两个编《中国书法名作欣赏》一书，成稿约72万字，正是通过这样的整理，他和我对整个中国书法史都进行了一次梳理，这也形成了他对书法认知的背景。所以他的书法观念，是开通的、包容的，他不排斥探索，但执着地走自己的书法之路。他九岁开始学习书法，最近这十多年，先后在清华大学美术学院和首都师范大学专业学习书法，受教于欧阳中石先生等名家。他谦虚谨慎，对于先生们的教诲，悉心领会，不断思考，这些思考化为自己的笔下功夫，写出了另一番的精神气象。他的体会是，写字必须用心，要思考着写字，要情绪化写字，要交流中写字，要边临边创地写字，要用哲学思想去写字。

2013年，他担任中国新闻出版书法家协会主席，十年之间，为了这个协会的工作，殚精竭虑，走南闯北。在大量的工作面前，他依然抽出时间，写字作画，不敢怠慢，勤奋耕耘，不舍昼夜。虽十万工作压在身，但他为人亲和，写字写出真风

骨。他的书法是性情的，直爽的，气吞万里如虎的，行吟诗人式的，在继承中求创新，在变化中求提升。

古人早说过，书画同源，但是书画同源不同技。王云武在书与画的两个方面"畅游"，把书画作为自己心中的道行，几乎以全部的身心投身于此，这使他精神世界格外丰富，每一天都是精神饱满地投入其中，精神状态完全像一个四十多岁的人！有人问我，你认为王云武画好还是字好？我言：云武老兄书画俱佳，书为其性，画为其情！

自从王云武学画，画出了规模和格局，我对朋友们说，对王云武以后的称谓，不能仅仅以书法家而称之，而以书画家称之更为妥当。世间书法家多，画家多，而两者聚集一身者，少矣！

作诗赞曰：

人说云武之书法，是这般气吞万里如虎。

人说云武之山水，层层叠叠是般若心画。

云武之书画，云烟供养，武动山河。

天地为之久囊括，山水为图景旖旎。

墨痕犹见其气势，书法更见其淋漓。

书法挥洒，书出胸中之块垒，其意洋洋。

笔飞墨舞，画出天地之阴阳，其气爽爽。

书印相合　雅正委婉

——简谈王兴家书印艺术

程大利

　　"篆刻"一词原为比喻书写篆字和精心为文，"篆谓篆书，刻为雕刻文章也"。汉扬雄《法言》一书中说"童子雕虫篆刻"，"壮夫不为也"，指谓作赋修辞时苦心孤诣地雕章琢句，以后演变成镌刻印章这一艺术的名称。篆刻流派形成于明代中叶，此时印章从实用品、书画艺术的附属品，而发展成为独特的篆刻艺术品。清代金石学盛行，以及历代金石文物的大量出土，不少学者致力于这些文物和古代文字的收集、研究、著述和流播，因而扩大了篆刻家的视野。

　　书法篆刻是一对密不可分的姊妹艺术，相辅相成，互相补养，所以古人有"印从书出"之说。篆刻艺术发展到今天，其艺术成就蔚为大观，风格各异，流派纷呈，毫不夸张地说，近三十年来篆刻艺术创作的成就丝毫不逊色自秦汉以来的任何一个时期。兴家便是当代篆刻界有成就的实践者之一。

　　兴家的篆刻取法明人，又以汉印为宗，但他不以膺古为目的，而是从多方面汲取营养，来孕育变化。他的篆刻，在创作风格上大致可分为两大类：一类是端庄典雅，秀丽多姿的圆朱文印，此类以师法清人吴熙载为主。以小篆入印，后又参以石鼓文、汉碑篆额等笔意，为印外求印开拓了新的途径。刀法使转生动自如，充分表现出笔意，有运刀如笔的熟练技巧，线条婀娜多姿、温润清丽，章法平正朴实，寓拙于巧。荣宝斋和人民美术出版社的许多重要印文均请兴家以此种风格出之。另一类是师法秦汉印，厚重凝练，朱文印喜用大篆，离奇错落。在章法处理上颇具匠心，虚实相间，错让呼应，富有趣味。他擅长钝刀硬入，刀法冲切兼用，刚健雄奇。他的篆刻清正典雅，体现出朴素的大美。

　　兴家的篆刻风格属稳健沉实而又内涵雅正清丽，在他的篆刻中，寓秀丽的意趣于苍劲古朴之中，能在刀石之间流露出笔墨情趣。不仅如此，兴家还擅长书法，尤其小篆，师法吴熙载、赵之谦，线条委婉流畅，结体雅正端庄，静穆、峻严，俨然高冠博带，一派庙堂气象。在用笔上，他善于运用长锋笔尖，既强调起伏处用笔的变化，又表现了他对线条的深刻理解。无论是线条笔画、单字结构还是整篇的布局

章法，都表现和反映了以均匀、对称、规整、平齐为特点的和谐的力的结构模式，而这两种和谐为主的美学特征反映在小篆优美的结构和舒缓的节奏中。

沈野在《印谈》中说："印虽小道，须是静坐读书。凡百技艺，未有不静坐读书而能入室者。"静坐读书的目的，在于陶冶心性、拓展心识，也就是说，篆刻家并非只需要技法的训练，更重要的是要以合乎道的方式来反观篆刻内在的艺术精神。这正是艺术家与匠人的区别。兴家是个有文化理想的人，传统艺术是需要文化豢养，兴家好读书，也能沉潜下来，尽可能地多吸收其他姊妹艺术。书画印都是终身的事业，非长期锤炼不能登顶，"通会之际，人书俱老"篆刻艺术也是如此，通会是终身目标，兴家是深谙此理的。我对兴家充满信心。

朝着书法艺术的深度进发

——胡紫桂的艺术人生

胡抗美

胡紫桂君是当前书坛上一位较为活跃的青年书家。之所以说"活跃",是因为从前些年的"国展"入展、获奖到近些年的一些社会书法活动,很多时候都有他的参与。尤其是原本属于他个人的"活跃"因子,正如以石击水,涟漪荡漾开去,并逐渐成为他身边一批青年书法人的群体特征。当然,其中也有不少人在默默追随他的书风,复制他的成功。从表面上看,"活跃"是一种状态,而支撑这种状态却是一种"能量"的聚集与进发。紫桂从湘西走来,"负笈浙水""游学京师""回归长沙",数十年如一日,在书法艺术的道路上披荆斩棘,开拓出了一片属于他的自由天地。"一方水土养一方人",湖湘文化中"敢为人先,百折不挠,兼容并蓄,经世致用"的精神滋养了紫桂敦厚质朴、果敢自信、勤奋上进、达观博爱的人格品质。21世纪初,我与他偶然相识,而后从余游,为余助教,这一晃就是十多年。他为人谦和、才艺俱佳、治学刻苦、教学扎实,我欣赏他"讷于言而敏于行"式的君子作风,更欣赏他"风樯阵马,沉着痛快"般的豪放书风。

紫桂是科班出身的书法家。当年为了书法梦想,他辞去工作,入中国美院书法专业学习,完成了他书法道路上的一次蜕变。在学院书法教学模式下,他深入传统、诸体兼顾、亦步亦趋、钻研"二王",从临摹到创作、从创作到临摹。不论是笔法线条还是结构形式,他都能做到技术精到,气息古雅。

从美院毕业后,他又游学北京。也就是从那时起,在各种艺术思潮的碰撞与反思中,他的书法观和书风为之一变,放眼于更大的艺术世界。由此,开始探索书法抒情性、表现性的新视觉形式。他这个时期的作品气势雄健,具有极强的视觉冲击力。在已有传统的笔墨功夫基础上,运笔更见娴熟老辣,线条更显雄厚苍茫,结构在传统结体的基础上进一步夸张,章法上大开大合,初步形成属于他自己的书法艺术风格。也就是在这个阶段,紫桂头角崭露书坛,频入国展,问鼎"兰亭",也成为当年"流行书风"代表性书家之一。

在经历了鲜花与掌声后，紫桂选择回归长沙，进入湖南美术出版社从事书法编辑工作至今。虽是"为他人作嫁衣裳"，而他却乐此不疲。与此同时，紫桂的书法创作也从未停笔。如果说"负笈浙水""游学京师"时还是带着股倔强与青涩的话，那么"回归长沙"后则更见成熟。如今的紫桂对于书法艺术的体悟较之以前更见深刻，关于书法的"传统"与"现代"，他双楫并进。一方面，紫桂以一种平静放松的状态，将身心投注于书法本体的内涵追求，在一点一画中体悟"书道自然"的古法之要义。譬如，他的行、草书，字里行间弥漫着一股坚不可摧的豪迈，笔触点画中又暗含着一种难以言说的蕴藉，这种个性风格，不是肆意轻狂的猎奇，更不是效颦时髦的伪装，而是深入传统后的变通，苦修过后的惬意与放松。此外，他又潜心小楷、研习篆隶。其小楷清新雅致、力透纸背；其篆隶古拙苍劲、沉稳厚重。另一方面，紫桂在现代书法领域的探索也没有止步，且越走越深。从最初的笔墨形式的夸张表现到后来的当代艺术观念接纳与生发，这个过程凝结着他对于书法的艺术性与当代性的探索与思考。他的现代书法手段奇崛、独出新意。譬如，他近年来所创作的一批黑底白字和色字作品，视觉冲击力很强，而且这些形式大有意味。

紫桂君在书法艺术殿堂里苦苦地追求着，从不满足，从不懈怠。他人生中关键的步伐都是朝着书法艺术的深度迈进的。为了书法，他可以放弃稳定的工作；为了书法，他去通晓音律，操控胡琴。为了笔墨形象，奏琴以助……此种情境正如他自拟联句所云，"笔墨怀三稿，琴声映二泉"。在弓弦的游走之间，尤可见书法之用笔；在细腻的音质中尤可品书法之韵味。

澄怀味象　神融笔畅

——崔建聪书法印象

蒋应红（文艺学博士）

书法是汉字独有的艺术形态展现。中国传世的书法经典碑帖，无一不是对历代社会审美取向以及书写者自我性情的生动演绎，汉字的优美也在千变万化的书写中展现得淋漓尽致。书法中的汉字是传播文化的工具，也是中国古人表达情感、体验生命的一种方式。

时至今日，虽然由于书写工具的转变，书法逐步褪去了传承文化信息的功能，但其作为一门怡情悦性、涵养身心的艺术而受到人们的尊崇。

崔建聪先生作为一位艺术风格鲜明的书法家，其书法作品多次在诸如"世界遗产杯"国际书画大赛、中国当代书画作品博览等书画大赛活动中获得金奖，作品被多家单位收藏。多次举办个人书法作品展览，并被《光明日报》《中国新闻出版报》《中国文化报》《中国美术家》《人民文艺家》《名家名作》以及CCTV书画频道、中国教育网络电视台书画台、新浪书画频道、山西新闻网等多家重要媒体专题刊发、报道，可谓成绩斐然。

从整体上来看，崔建聪的书法运笔流畅、笔力清健，点画有致、格调典雅。不管是条屏斗方，还是扇面长卷都泛漾着深邃高华之风韵和浓厚的书卷气息，充斥着气贯神完的感人力量。就单个字而言，看似随意率性，实则持法有度，细细品鉴每一个字，往往给人一种新奇的美感和逸笔草草的洒脱。凡有所学，皆成性格。不难看出，崔建聪的书法显然得益于"二王"，但是他对"二王"书法的临习并未止于"技"，而是在熟练掌握"二王"书写技巧的基础上，不断追求"达其性情，形其哀乐"的抒情走笔与澄怀味象的暗合，从而形成了自己独有的艺术风格。

王国维先生在《人间词话》开篇讲：词以境界为最上，有境界自成高格，自有名句。其实书法也一样。书法之境界是自然之境、生命之境、诗画之境的三"境"合一。有境界，自成格调、自有意趣。无境界，是为"奴书"。崔建聪得"二王"之法，染魏晋之"韵"，点画之间无不传达出消散绝俗、委任自然的精神特质。

崔建聪的书法之所以别具一格，重要的原因之一就是他多年来书法与篆刻并举，

相互促进。这种以刀代笔在方寸之间表情达意的艺术实践，使得他的书法作品在飘逸中带劲健，洒脱中含刚锋。他很自然地将汉印的镌刻技法和审美趣味运用到具体的书法创作中，从而让我们能感受到其作品在恣肆纵逸的强烈节奏中显现出雍穆渊雅的仪态。

真正的书法鉴赏，绝不能仅仅肤浅地寻绎书作的笔法、章法、墨法等外在的形式。而是要从整体上将作品视为一个鲜活的生命，在品味观瞻中感动和陶醉于其通体的光辉和总体的意境气象，在超然于书法本身之外，了悟恬然澄明的书家匠心。崔建聪书法的笔意墨象渗透着力势、节奏、气质、神情、韵味，在顿点走线的用笔中能真切地领悟到书意的思想情感和精神内涵。笔断意连，心手达情，他的书法让我们真正体会到"书法贵在心性，是一门泄导彰显心灵情思和自然呈现精神胸襟的艺术"。也即包世臣所说："书道妙在写性情。"

不争的事实，在书法艺术上有造诣者必然对中国古代历史、文学和优秀的传统文化了然于心，因为书法就是在中国古代文化的土壤中培育出来的一朵奇葩，学书者如果不能自觉摆脱淫于技、滞于巧的歧途而饱读诗书是断然成不了气候的。我们看历史上的一代书家，无一不对琴棋书画样样皆精，诗词曲赋般般都晓。尤其是文学，书法时常受到文学思潮的影响，书法家在选择与自己心性相契合的诗文时，往往把内在的情感外化到"有意味"的线条符号中，从而实现"物我神游"的大化之境。崔建聪深得其道，他数十年如一日将自己沉浸于中国博大精深的文化典籍中，为自己书艺精进蓄积了雄厚的力量。他在用毛笔书写蕴藏于心的微言大义的名言警句的时候，其实就是在笔走龙蛇的过程中体悟人生、涵养精神。有评论家说："作为一名优秀的出版人，他不断汲取古今中外文学、史学、哲学和美学的精髓来滋养其书法实践。临摹碑帖与诵读诗书并举，持存守正与开拓创新共进，从而呈现出'以学养书，以书修德'的书法自觉。"

书香中国，墨香家园。当我们在快节奏的步伐中为生活而奔波的时候，我们是否应该停下脚步，驻足于书声琅琅、翰墨飘香的艺术之境，以此来呵护我们即将枯竭的精神港湾和渐行渐远的诗意人生？我想，这正是我们敬仰类似崔建聪的一批书法艺术家的示范意义所在。

精勤善悟　笔墨纵横

——欣赏陈五季先生书法有感

商子秦

记得许多年前，我在写给一位书法家的文章中就曾感慨道"长安书坛，藏龙卧虎，书家隐士，不可胜数"。这里我所说的"书家隐士"就是指那些已经具备了深厚的书法艺术的实力和造诣，但还暂时不曾广为人知的书法家。去年，在为《陕西日报》创办 70 年社庆撰写电视专题片脚本时，无意间又认识了一位"书法隐士"，这就是时任陕西日报社办公室主任的陈五季先生。

记得那天我在陕西日报社参加报社老领导的座谈会，会议结束后，来到陈五季主任的办公室，看到一幅笔墨酣畅、行云流水般的书法作品，很是引人注目。我端详了一下，就顺口问陈主任，这是哪位书法家的大草？陈主任憨憨一笑，说道：写得不好，请多提意见。这时我才反应过来，原来这就是陈五季主任的墨宝。

那天我见到的是一张他的大草书法，其实在诸多书体中，陈五季书家最为善长的就是草书。他的草书属于怀素一派的大草或狂草，笔下恣意纵横，龙飞凤舞，线条"状如龙蛇，相钩连不断"（王羲之《题卫夫人〈笔阵图〉后》），细细品味，还有几分毛泽东草书的气势。仿佛又有岳飞所书的《出师表》的韵致，大气磅礴，挥洒自如。

草书是最为多姿多态、最具线条艺术魅力的一种书体。正如王羲之在草诀歌中开篇说道"草圣最为难，龙蛇竞笔端。毫厘虽欲辨，体势更须完"。陈五季书家喜写草书，从其潇洒老到的笔墨之中，可以看出是经过长期勤学苦练。果然陈五季主任告诉我，他研习书法已经多年。早在中学时代就爱好习文练字。以后入伍，依旧保持着自己的爱好，多年坚持业余读帖练字，陶冶性情，不断提升文化素养。及至从部队转业进陕西日报工作，在这个充满书香墨韵、有着浓郁的文化氛围的大环境中，陈五季更是如鱼得水，无论工作何等繁忙，在辛勤劳作之余，总是不遗余力地练习书法。正因为这样数十年如一日的勤学苦练，所以才成竹在胸，下笔有神。

在多年学习书法的过程中，陈五季牢记一个"勤"字，恪守一个"悟"字，勤勉实践，感悟思索，才有了今天的收获。而他的这一经验，正是来自名师教诲指点。20世纪八九十年代在部队工作时，他曾有幸和中国文联、中国书协结缘，多次参与组织

全国性书法大赛活动，从中开阔了眼界，得到了学习，受到了启迪。正是在这一时期他广泛接触到许多书法界名家，虚心向这些大家请教，原中国书法协会副主席李铎、佟伟就曾给予很多的帮助和指导。陈五季主任告诉我，一次他向李铎老师请教，李老师不但热情地接待，细心讲解，而且还赠送他的一幅书法作品，其内容正是对学书之道的阐释。"学书之道，惟勤与悟，勤能补拙，悟则生灵，此学书之妙途也。"

名师指点，点石成金。因为这些指点包含有前人经验的积累和总结，其中心血凝聚、甘苦自知。这些精辟的指点所包含的正是事物的规律，遵循这些规律，则可以少走弯路，从而不去付出那些不必要的"学费"，这也是对后学的最大的帮助。

"学书之道，惟勤与悟"，勤、悟二字，一个指行为、一个指思想。一动一静，一虚一实，充满了辩证和互补。有着一种哲学意味上的包容，也体现了学习书法艺术的规律。多年来，陈五季正是遵循着"惟勤与悟"的教诲，在书法艺术道路上不断攀登、不断前进。

在前文的叙述中更多介绍的是陈五季的"坳"。同样地，多年以来，他在学书过程中，不断提高自己的"悟"性，提高了眼力，感悟到真谛。从"眼高"到"手高"，产生飞跃。在临写的草书诸帖中，陈五季最喜怀素《草书自叙帖》，孜孜不倦，手摹心追，他在怀素帖的扉页上写道："熟读，理解其意；熟记，帮助书法。""多看、多写、多思考"。应该说，这都是在做"悟"的功课。"勤"和"悟"像一艘双桅船上高高升起的两面风帆，让陈五季的书艺长风破浪，直济沧海。

"宝剑锋从磨砺出，梅花香自苦寒来。"今天的陈五季，已经由昔日的"书家隐士"华丽转身，步入了陕西中青年书家的行列，他是陕西省书法协会会员，陕西省慈善书画协会会员，还担任着陕西书画院副院长，陕西日报社书法协会会长等职务。其书法作品先后获得中国书法家协会等单位主办的建国 45 周年书法大赛金奖和全国第八届书法篆刻大赛入围奖等诸多奖项。他的多幅书法作品还走出国门，远渡日本，传播海外。可以说是春华秋实，硕果累累。这些成绩，也是对当年老师教诲的一份最好的回报。

学书之道，惟勤与悟，补拙生灵，妙途无限。行文至此，我也以此祝福陈五季书家百尺竿头，更进一步，笔墨书艺，更上层楼。

（作者系作家，文化名人，陕西诗词学会副会长，西安市作家协会副主席）

凝精气于大静之中

——观福奇书法有感

王青伟

书者大致有两大类型：一是作为一种纯艺术的追求，刻苦砥砺，临池挥墨，采众家之长，成一家之体，池尽墨乃书法成，这样的书家严谨，一点一画无不浸透骨力和功底；还有一种则随心所欲，挥洒自如，笔随心至，流畅自然，神韵飞动，常是梦幻的另一种转换形式。福奇先生大抵属于后一种。

福奇小饮，常在假日微醺时泼墨抒意，在书法的行走中尽释心中之块垒，把生活的重荷从书写中蒸发开去。他虽自谦是涂鸦，其书法行云流水的风格却是自然天成，凌乱有构架，边款有调侃，师承了古代行草之风，满纸似有酒香扑面而来。

书无定法，有神则灵；字无定式，有韵则成；墨无定形，有魂则新。观福奇书法，虽不是大家之象、名家之气，然灵、韵、魂则常现其中，能见春之消息，亦如鸿影倏忽划过天边的彩虹，别具雅趣。

自古大书者必有大精气，所以练书法常比作气功禅定，与大自然是暗合得最紧密的，点画之态常以飞禽走兽形态入笔，又以舞蹈剑术相融，行草尤当如此，隶书中的蚕不二画，燕不双飞，讲的就是这个道理吧？飞动起来，又凝精气于大静之中，想必是福奇追求的一种境界。

大化无方四海行

——书法家胡有德印象

刘振涛

　　胡有德生长于乡间，少家贫，喜习字作文，常借钱买纸学书练字。1985年，大学期间即获得"文明杯"全国书法大赛二等奖。1986年，牵头组织了首届长沙市大学生书法联展，并获一等奖。20世纪90年代初期即成为湖南省第二届十大青年书法家。此后，作品多次在中国书协主办的重大书法大赛中入展、获奖，被多家博物馆收藏，并在香港、澳门、台湾地区和美国、日本、韩国、新加坡、马来西亚等国广为流传。

　　胡有德是中国书法家协会会员、中国新闻出版书法家协会理事、湖南省九歌书画院副院长、当代商报社社长。作为唐代狂草大家怀素的老乡，也对草书情有独钟，但他最崇尚的书法家即黄庭坚。黄庭坚是宋代继苏东坡之后另一位全能型的艺术巨匠，他诗为"江西派"宗主，位列"苏门四学士"，跻身"宋朝四大家"。

　　黄庭坚学习书法走过了一条漫长的道路，他师从周越达二十年之久，后又转投苏舜钦学书，始得古人笔法之妙。临习古代书法，主张学古人须遗貌取神。他学《兰亭》，认为《兰亭》虽是真行书之宗，然不必一笔一笔以为准。他说："学书端正，则窘于法度；侧笔取妍，往往工左病右。"又说："古人工书无他异，但能用笔耳"，"草书妙处，须学者自得，然学久乃当知之。墨池笔冢，飞传者妄也"。经过长期的努力，黄庭坚终于创造出一种中宫紧缩、长笔四展、俊挺爽利的新书体，世称"黄体"。

　　从胡有德所创作的书法作品来看，其用笔善藏锋而抑扬顿挫，逆入平出，回锋藏颖，无平不波，变化丰富。所用之笔极富弹性，正所谓黄庭坚书法中的"一根筋"。笔中有筋，表现为"战掣"的笔意，乃是"黄书"艺术的一大审美特色。故黄庭坚很多行草书都有着这种"战笔"写成的意趣。

　　在字的结构上，胡有德也吸收了黄庭坚书法的诸多特点：中宫紧收，向外辐射，纵伸横逸，势若飞动。

　　从书品看人品，书如其人。胡有德的书法好，人品也好。作为一个颇具水平的中青年书法家，他总是在很多场合赞扬别人的书法，自己则很低调、很谦虚，他将"文人相轻"变成了"文人相亲"，这一点是很值得大家学习。

附：胡有德书法作品其他评析文章选录

——中国书法家协会原主席张海评析胡有德书法：胡有德的书法"风规自远"，一笔一画均有来历，既吸收了古代书法大家优秀的营养成分，又能恰到好处地彰显自己的个性，具有浓厚的书卷气。

——中国书法家协会原副主席，南京师范大学书法博导尉天池评析胡有德书法：胡有德书法最突出的特点就是"潇洒清健"，他的作品线条爽利，行笔潇洒，抑扬顿挫，节奏明快。尚古而不拘泥于古，将雅俗融为一体。

——全国著名书法家，中国书法家协会原理事、湖南省书法家协会原主席颜家龙评析胡有德书法：胡有德的书法可谓"笔精墨妙"，这四个字是我给他2003年个人书法展览上的题词和评价。作为青年才俊，他的书法从用笔用墨到布局结体都很精妙，匠心独具，是一位综合素质高、才华横溢，且有很大发展前景的书法家。

——全国著名金石书画家，中国书法家协会原理事、湖南省书法家协会原副主席李立评析胡有德书法：胡有德的书法"雅俗共赏"，他的字有功底、有法度，专业人士颇为欣赏；同时，他的书法不怪不憎，结体漂亮，线条遒劲、流美，很受大众和市场的欢迎。

——著名书法家、湖南省书法家协会顾问杨炳南评析胡有德书法：胡有德的书法已经有了他个人的风格，这种风格是建立在他对传统基本功的把握之上。他对历代的法帖下过很大的功夫，在书法实践中还能自出新意，这是非常难能可贵的，所以我在他的一次个人展览上为之题词"领异标新"。

——著名书法家、长沙理工大学教授王友智评析胡有德书法：胡有德的草书在湖南中青年当中是首屈一指的，他将黄庭坚、王铎、米芾、怀素、王羲之的笔意渗透到他的草书之中，初步形成了自己的风格。加上他对草书的酷爱、用功之勤奋，假以时日，定能在全国书法界崭露头角。

浅议邹庆国先生书法

姚阳光

邹庆国先生从事新闻出版工作四十余载，多岗位的工作历练和多方位的生活体验，使他在积淀了丰富人生经历的同时所形成的智慧是：身处纷扰繁乱的世界而能表现出柔和与沉静的态度，一种看似糊涂的清澈。他将这种人生态度表现到书法创作中，展现出来的则是一种浑莽简约而又美丽亲和的艺术风格。他成功了。

书法的最高境界讲究的是笔墨神采，是墨线运动过程中渗透出来的一种精神气质，是生命本体最深刻的体验与传达。

庆国书法结字开张简练、平正中和，他的用笔清健稳重、爽直中不失含蓄，笔画起收间显然不以逞示技巧为能事，虽看似不经意却浑然超逸、不落窠臼。读他的书法作品，感觉简洁、清澈、和谐、亲切。中国书法历来就讲究风格与人格的对应、书品与人品的契合。古人所说的"人品即书品"并非简单的概念化的表述，而是一种态度、一种追求。我读邹庆国的书法，同样也感受到了这些。他的书写内容，既有风花雪月的文人诗句，也有源自生活的最质朴的语言，更有顺应时代和谐社会的篇章。

作为出版行业的资深人士，庆国先生拥有着丰厚的从业经验和优秀业绩，无论是主持基层的湖南省出版公司工作还是担任湖南出版投资控股集团副总经理，他都展现出出众的工作能力与才华。他勤勉自励，待人谦和，行事低调，讲求实干。正是由于他具有的这些特质，使得他在繁忙的工作环境中、在错综复杂的现实社会里显得从容淡定且游刃有余。工作时，他思维缜密、任事积极，然而当他休息的时候、当他回到书斋里、站在书案前，却刹那间变得超然洒脱。这个时候，他会抛弃一切杂念，潜心于那一笔一画当中，进入一种本我的境界。这里，存在一种跨度很大的反差，一种近乎"入世"与"出世"的观念对峙。为什么他身上会有如此与常人不同的状态？在我的诘问下，他说了这么一句话："书法不但使我幸福，而且给了我思考；书法不但使我懂得尊重自己，而且更让我懂得关爱他人。"这番心迹使我开始明白，洞明练达而不世俗、悠然自适却更入世似乎是他的心理写照。事实上，他是这么说的，也是这么做的。因为自小的喜爱与长期工作之余不间断的磨砺，他的书法日渐被人们接受，在美国、英国、日本及韩国等国家的华侨中广泛流传并被收藏。尽管声名鹊起，但

他依然故我，保持着一贯的谦和与平淡。朋友之间唱和时的即兴发挥、同事之间交流时的真诚馈赠是他的书法艺术为人所知的主要缘由。对于索要作品的人，不论地位高低，不论关系亲疏，他一律热诚相待。他这么做，还有一个原因就是希望凭借自己绵薄之力通过书法去滋润人心、陶冶性灵。他曾经说，我就是想让书法进万家，让喜欢书法的人开心快乐！他这番看似玩笑的话深深触动了我。今天，当人们的需求与取向变得日益多元、多变的时候，当人际关系变得越来越功利与浮躁的时候，当人的心思变得前所未有的幻化难懂的时候，当一切似乎都莫衷一是的时候，我们才更加觉得这单纯的表白与透明的语言是多么的美好和难能可贵！同时也折射出庆国先生的生存理念，那就是对理想的执着，对信念的坚定，对和谐的追问，对人世间真诚与善良的守护！现代艺术的评价在指向作品的同时更加注重对艺术行为过程的观照。创作的动因、创作的契机、创作的情态、创作的社会存在价值诸多方面的因素都是权量一个艺术行为的指数。庆国先生的书法艺术行为呈现给世人的，似乎已不仅仅是作品本身散发出来的感人的艺术魅力，也不仅仅是他个人出世入世的态度问题。他的将书法与工作生活融为一体的行为方式以及支撑这一行为方式的充满人性观照的情结，给当下书法艺术提供了一种新的可能。

我读庆国书法，我有收获。

注：唐任远摘录整理自 2007 年由湖南文艺出版社出版的《庆国书法集》

附：邹庆国书法作品其他评析文章选录

——湖南美术出版社鲁克雄评析邹庆国书法：邹庆国先生的书法，轻盈雅致，行云流水，如清风拂面而来。遵循传统，力求创新。从他的作品中，能看到古代"二王"、赵孟頫、智永等多位大家的风格。作为一名资深书法家，邹庆国先生对书法的热爱和坚守，值得我们年青一代学习致敬。他为人热情，慷慨大方，热心公益，不愧是湖南出版颇有名望值得尊敬的书法名家！

——中国新闻出版书法家协会理事胡有德评析邹庆国书法（唐任远根据 2012 年胡有德评论文章摘录整理）：

明末清初著名书法家傅山说："宁拙毋巧，宁丑毋媚，宁支离毋轻滑，宁真率

毋安排。"邹庆国先生的书法蕴含雅趣，既不是很巧很媚，也不是很怪很奇的那种，而是介乎二者之间。这就使得他的书法作品专业人士欣赏，普通大众也喜欢。所以，每次笔会现场，他的书写案台上总是围满了索书的人，他也总是有求必应，书品辉映人品，更添了他迷人的魅力。

仔细分析，我们发现庆国先生的书法特性可追溯到"二王"、赵孟頫、文徵明等历代帖学大家，也渗透了八大山人、谢无量等一代宗师的笔意。其作品不追求大开大合，不追求险绝、跌宕，而是扎扎实实地写好每个字、每行字，笔之所触，行云流水，犹如涓涓清溪、和风细雨，使人温润，撩人心怀。他的作品散发出一种宁静、安逸、舒适、清雅的气息，像酒后的一杯清茶，像炎炎夏日中的一泓清泉，沁人心脾，给人以艺术之外的精神享受。最近几年，庆国先生在书法创作中有意识地增加方笔，在行笔中大胆地放，大胆地收，书写的节奏感也更强，使得他的作品有了新的面目，更添了艺术感染力。年逾花甲尚能不断求新求变，这种对书法艺术精益求精、孜孜不倦的精神值得后学者学习与赞赏。

——唐任远评析邹庆国书法：邹庆国先生在书法修行路上广涉博采，苦学力行，不与俗同。其书法根植传统，相容并兼，从"有为"到"无为"。创作时注重内在的神韵，讲究自然书写的灵气。虽年过古稀，但其挥毫时气韵充沛，着笔时气力弥漫，妙造自然一刹那，笔情墨趣跃然纸上。"无意于佳乃佳尔"，神、气、骨、肉、血，自然天成，不失法度。

用二指书写无悔人生

——品赏赵万冬书法有感

唐任远

与赵万冬先生初次结缘，应是在 2019 年。当时，我在河南出差，他邮寄《赵万冬书法集》赠送于我。从初次结缘始，赵万冬先生先后给我留下五个"惊诧"。

收到书法集，品读其作品，留给我"两个惊诧"。一是惊诧其书法集"启功体"特征明显，乍看还以为是启功书法集字。二是惊诧其书法作品闲章为"二指残人"。

后来才了解到，赵万冬先生是有励志传奇故事的，用"二指"书写了自己无悔人生。赵万冬先生，号二指残人，也称二指园丁，现在是职业书法家、当代启功体书法学代表人物。出版有《赵万冬书法集》《赵万冬春联集》《赵万冬硬笔书法集》等个人专辑。作品多次受邀参加全国性展览，湖南电视台、长沙晚报和星沙时报等媒体均对其做过专题报道。先后在长沙、株洲和怀化等地创办启功书法学校，累计有 3 千多学生。有北京的书法爱好者，寒假带着孩子来找他学书的；有重庆的书法爱好者，坐飞机来长沙找他学书的；也有从美国回长沙，专程来找他学书的；也有河南郑州的专职书法教师在办完暑假班后，专程来长沙找他提升书法水平的……

赵万冬先生从"二指残人"逆袭为"誉名远播的职业书家"，激发了我强烈的好奇心，在心中又留下三个"惊诧"。一是惊诧只用小指、食指怎么拿稳笔、写好字？二是惊诧赵万冬先生不是启功的弟子，怎么成为公认的启功体的传承人？三是惊诧赵万冬先生为什么粉丝多、学生多？

由于儿时一场意外，赵万冬先生右手只剩下小指和食指。这种情况，于常人来说，能把笔拿起来，都是件很不容易的事。而赵万冬先生不仅拿起了笔，还让埋在心里的"书法梦"开了花、结了果。我试着用小指和食指去拿笔，体验一下写字的感觉，却找不到发力点，使不上一点劲。这种不可能的逆袭，赵万冬怎么实现的？这需要多大的勇气、意志和毅力？路虽远行则将至，事虽难做则必成。最开始练习的时候，赵万冬是把油漆涂在笔杆上，这样毛笔就粘在了手指上，一天一站就是五六个小时，一练就是十数载，每一根线条、每一个字都是千锤百炼，不但对毛笔运用自如，还写出了启功体。正如他在激励书法班的学生所说，学习是"天天的事"，成长是"渐

渐的事"，优秀是"坚持的事"，世界上所有的逆袭，全都是有备而来……我想这也是他自己逆袭经历最朴实的感受吧！

启功先生是中国当代著名书画家，"启体"创始人。"夫子之道，仰之弥高，钻之弥坚"，能略窥门墙，当属不易。赵万冬先生不是启功的弟子，但成为公认的启功体的传承人，更是不易。赵万冬十数载每天练习，一站五六个小时，还坚持每天看古书两小时，还走遍南北访名家，集思顿释，终于悟到启体用笔、结体之妙。赵万冬先生的"站功、坐功、走功和悟功"，正是印证了"内含传统、外师造化、中得心源"。赵万冬先生把传统的东西融入技巧，然后融入自己的性情中，并琢磨出了自己的章法。其书法创作浓淡相宜，字字遒劲，涩行而生动，隽永而潇洒，开启功体之新风尚。

技是小成，道乃大成。精于技，方通达于道。他还耗时三年，围绕"立起来、黄金弯、聚重心舒展开"三大块，形成国内第一套完善的启功书法学教学体系。还开发了楷书、行书、草书成一个体系的教学课程。他的书法教学视频发出一周的时间里，播放量达 2018 多万人次，转发达 99 万次。这也是"心有道，乐无穷"吧！

赵万冬先生右手只有小指和食指两根手指，不但能写字，还成为知名职业书家，誉名远播。用最大的短板，做了最不可能的事。用"两指"书写了不悔人生，用"两指"书写了传奇。

赵万冬先生的书法创作是一种生命的体现。

后记

百龙腾影

唐任远

邹庆国先生于我而言，亦友、亦兄、亦师。

邹庆国先生属龙，亦好龙。写龙、画龙、吟龙，无日不龙，无时不龙……是真好龙也。在各种书法交流笔会之际，邹庆国先生以"龙"为主题，经十数载之艰辛与厚积，集众名人名家原创佳作数百幅。涵书法篆刻，概篆隶草行楷。形式多样，风格多元。或舒缓或隽秀或拙朴或雄健。墨见精神，书以载道，众书家书出了龙的精神、龙的灵魂，彰显了中华民族自强不息的精神。

癸卯七月，盛夏未央，邹庆国先生邀我，协助其共同编辑《百龙腾飞——名人名家书法篆刻作品集》。欲扬艺事、弘传统、飨国粹。并以此致谢众书家惠赠之情。此事，于我来说，诚惶诚恐。在"出版湘军"圈里做"出版"之事，可以说是不知天高地厚，胆大妄为了！然，有刘鸣泰、陈新、胡紫桂和邹庆国等新闻出版界资深老师审核把关，又踏实多了，似乎感受到一种特殊能量的推动，仰望星空，充满力量。于我而言，也算是一种"自我突围"吧，在"风吹雨打、颠沛流离"之余，找到一个"释放情怀"之事。过程虽艰辛，但有意义。身疲，心豁然。

认认真真出一本书，是很不容易的一件事。认认真真出一本有价值的书，更是很不容易的一件事。前期策划、作品拍摄制作和素材整理编撰等工作都是很烦琐，费时间、费精力的。数月来，邹庆国先生都是工作到深夜，第二天清晨我又收到他编发的短信，或接到他视频电话，戏称"编委碰头会"。邹庆国先生已年过七旬，劝他注意休息，总是笑着答道"做自己有兴趣的事，一点不觉得累"。真是老骥伏枥，何惧风流。邹庆国先生曾是湖南出版投资控股集团高管。这次协助邹庆国先生编辑《百龙腾飞——名人名家书法篆刻作品集》，让我感受到"能吃辣椒会出书"的"出版湘军"的拼劲。

与邹庆国先生因翰墨结缘，意趣同频，往来频繁。在观其书、慕其书之余，受其影响，我们一起做"书法拍卖·爱心扶贫"公益活动；一起做"同心抗疫"网上作品展；一起开发中国书法、中国诗词年历等文创新产品；一起创作并入展中国书画春晚组委会和中国新闻出版书法家协会等单位主办的书画作品展；并多次参与中国书法家协会理事，湖南省书协驻会副主席、秘书长胡紫桂主编的《一手好字·软笔书法》系列图书（1 ~ 9 年级，共 18 本）的论证与推介工作等。笔歌墨舞，向美而行，其乐融融。

邹庆国先生作为中国新闻出版书法家协会副主席，做了很多创作、传播、推广和组织关于传统文化方面的工作。传承经典，弘扬传统，乐此不疲。邹庆国先生也做了很多慈善，袖手盈香，美誉远扬。如 2015 年 12 月，邹庆国先生为帮助偏远山区贫困学生读书圆梦，义捐书法作品《瑞气满华堂》拍卖款壹万壹仟元。中华助学网特颁"爱心捐赠证书"，以感谢他的善行义举（*特根据《湖南广电新闻出版书画家协会大事记》及其他资料整理相关素材于文后，与君共飨，以为佐证*）。《百龙腾飞——名人名家书法篆刻作品集》汇编成书后，邹庆国先生也拟将十数载个人收集的有关"龙"主题的大部分作品用来奖励龙文化和书法艺术的推广者与传播者，可以说是脱俗之举、大善之举。君子怀德，心平气和，百福自集。

龙，汉字和书法体现了中华民族的文化基因，是中华民族的精神家园，蕴藏着中华文化之魂。《百龙腾飞——名人名家书法篆刻作品集》融合了龙图腾、汉文字、美书法之精妙。在书者千变万化的黑白线条提按腾挪之中，也蕴藏着"生生之美、生生不息、万千气象"的大道妙理。

翰墨飞香，百龙降瑞。借《百龙腾飞——名人名家书法篆刻作品集》付梓，谨祝：福蕴华夏，时和岁丰，百姓安康，国泰民安。

陋笔拙文，以为记。

2023 年 9 月

附扩展阅读
相关内容根据《湖南广电新闻出版书画家协会大事记》及其他相关资料整理

2007 年 1 月，协会邹庆国书法集由湖南文艺出版社出版，刘鸣泰会长题写书名《庆国书法集》，朱建纲名誉会长题字祝贺，编审谭冬生设计。

2011 年 6 月 17 日，协会刘鸣泰、朱建纲、邹庆国、赵福奇、黄国斌、胡有德、邓国良、廖铁、黄朝、李高阳等会员作品入展中国出版集团在北京荣宝斋隆重举办的"庆祝中国共产党成立 90 周年书法绘画摄影展暨全国出版界同仁书画邀请展"。

2012 年，协会编辑出版了《墨舞潇湘》协会会员书画作品集。此书画集收录了邹庆国等 48 名会员的 300 多幅作品。书名由协会刘鸣泰题写。

2013 年 11 月 18 日，中国新闻出版书法家协会在北京举办了"长阳·人间正道——纪念毛主席 120 周年诞辰书画暨红色收藏展览"。协会刘鸣泰、宋军、邹庆国、赵福奇、胡紫桂、黄国斌、陈新文、胡有德等会员作品入展。

2014 年 2 月，邹庆国先生为帮助偏远山区贫困学生读书圆梦，义捐书法作品《龙马精神》拍卖款陆仟元。中华助学网特颁"爱心捐赠证书"，以致谢忱。

2014 年 8 月 25 日，中国出版集团公司在荣宝斋举办"庆祝新中国成立 65 周年暨纪念邓小平同志诞辰 110 周年书画摄影作品展"。协会刘鸣泰、宋军、邹庆国、赵福奇、胡紫桂、章小林、陈新文、胡有德、黄国斌、黄朝、邓国良等会员作品入展。

2015 年 9 月，刘鸣泰、邹庆国、赵福奇、胡紫桂、成琢、黄国斌、胡有德、邹方斌、黄朝、李高阳等会员作品入选中国出版集团主编的"纪念中国人民抗日战争胜利暨世界反法西斯战争胜利 70 周年书画作品展作品集"。

2015 年 11 月 6 日至 11 日，"纪念邹韬奋诞辰 120 周年书法作品展"在上海图书馆展览厅成功举行。协会刘鸣泰、朱建纲、周用金、邹庆国等会员书法作品入选参展。展览结束后，入展作品汇编成书并无偿捐赠韬奋纪念馆永久珍藏。

2015 年 12 月，邹庆国先生为帮助偏远山区贫困学生读书圆梦，义捐书法作品《瑞气满华堂》拍卖款壹万壹仟元。中华助学网特颁"爱心捐赠证书"，以致谢忱。

2016 年 7 月，协会副会长邹庆国和湖南大唐文化传播公司艺术总监唐任远先生等一起策划组织公益义卖活动。协会刘鸣泰、邹庆国、赵福奇、陈新等会员创作的

书法作品，拍卖所得扶贫款全部捐赠给了出版集团家庭困难员工杨德贵。

2016 年 8 月，组织湖南省新闻出版广电书画家协会 27 位书画家，联合《潇湘晨报》、《快乐老人报》、湖南美术出版社举办"善行潇湘，义助天下"大型公益拍卖活动，所拍卖的款项直接通过《快乐老人报》《枫网》按有关规定发放到需要帮助人的手中。

2018 年 10 月，湖南新闻出版广电书画家协会邹庆国、宋军、黄国斌等参加了湖南省文联组织的第十届海峡两岸书画艺术交流、中华经济文化交流会展，并为该会举行的公益活动捐赠了书法作品。

2019 年 1 月，朱建纲、邹庆国、黄国斌等会员书画作品在参加"走进新时代 谱写新篇章"——全国广播电视行业纪念改革开放 40 周年书画摄影集邮作品展中，经专家评审委员会评审，荣获铜奖。

2020 年 2 月 16 日，根据湖南省委"两新"工委《关于在坚决打赢疫情防控狙击战中充分发挥两新组织党组织战斗堡垒作用和共产党员先锋模范作用的通知》和省文联《关于开展阻击新型冠状病毒肺炎主题文艺创作的通知》精神，湖南省新闻出版广电书画家协会党支部倡议，全体会员行动起来，以书画篆刻等艺术形式进行抗击疫情的主题创作。此次活动共有 50 多位会员参加。此次抗疫主题作品网络展由邹庆国、唐任远策划并编辑。

2021 年 7 月，协会副会长邹庆国等会员书法作品入选由中国新闻出版书法家协会、北京市写作学会、杨沫文化工作委员会、中国老教授协会、民俗专家委员会等共同主办的"庆祝中国共产党成立一百周年书画作品集"。

2021 年 8 月，协会为庆祝伟大的中国共产党成立一百周年和湖南新闻出版广电书画家协会成立十周年，举办了书画作品大赛，出版了《书写百年风华》一书。（书画作品大赛特邀书画作品 14 幅，获奖作品 56 幅）。《书写百年风华》一书，编委会主任：刘鸣泰，编委：邹庆国、赵福奇、马北海、黄啸、胡紫桂、郑良等。

2021 年 9 月，刘鸣泰、邹庆国等会员书法作品入选由中共湖南省委宣传部、湖南省文学艺术界联合会举办的"庆祝中国共产党成立一百周年'欢乐潇湘'全省美术书法摄影作品展"。

2021 年 11 月，协会邹庆国、胡有德、黄国斌、陈新文、黄朝等会员应邀参加

陕西省新闻书画家协会在西安举办的全国"书画作品致敬抗疫英雄展览"。

2021年12月，邹庆国、黄国斌书写的有关中华民法法典书法作品入选由中国法制日报社出版的《书·法 中华人民共和国法典》一书。

2021年12月，协会邹庆国与湖南大唐文化传播公司艺术总监唐任远先生为普瑞酒店、湖南擎旗科技公司等单位设计了中国书法、中国诗词年历等文创会议、办公、学习用品。协会刘鸣泰、马才镇、邹庆国、胡紫桂、黄国斌、胡有德、黄朝、邹庆珍等会员书画作品入选刊登。

2022年1月，协会邹庆国自撰诗词、对联等书法作品入展"喜迎新春·庆祝冬奥"书法作品网络展。此展览由中国新闻出版书法家协会和中国书画家影像网联合举办。

2022年2月，协会邹庆国、邹方斌、黄国斌、黄朝、胡有德、邹庆珍书写的抗疫作品在中国书画影像网刊登并签约同意创作的抗疫作品电子版授权国家图书馆永久收藏。

2022年3月，协会邹庆国、胡紫桂、黄国斌、邹方斌、黄朝、胡有德、邹庆珍、杨海泉、罗云、徐耕白、陈新文、姚忠林、田其湜、贺泽贻等会员为西安抗疫英雄捐赠书画作品。

2022年4月30日，中国艺术公社发起"艺起守沪·大爱无疆——上海加油！"支援上海抗击疫情全国书画名家公益拍卖展。协会刘鸣泰、邹庆国、胡紫桂等书法家参加。

2022年6月，协会刘鸣泰、邹庆国等会员应邀捐赠中国残联等单位举办的"共享芬芳·共铸美好"全国书画作品展公益活动作品。

2022年6月，湖南红网、《快乐老人报》、红网"时刻新闻"以"采访录"方式报道了协会赵福奇、邹庆国艺术简介及部分书画作品。

2022年7月，协会刘鸣泰、邹庆国、黄国斌等会员书法作品，参加由中国艺术公社主办的"艺起守沪·大爱无疆——中国书画名家公益展"。

2022年8月，协会邹庆国自撰诗词书法作品入选中国新闻出版书法家协会、语文报社举办的"笔墨丹青颂中华"喜迎党的二十大书法作品巡展。

2022年10月，湖南省湖湘名人书画馆、长沙市人大常委会办公厅、常委会办公厅、

长沙市文学艺术界联合会共同举办"喜迎二十大、翰墨颂党恩"暨第五届百位名人名家书画展。协会总顾问、湖南省委原副书记文选德为展览题词,协会刘鸣泰、杨炳南、邹庆国、胡紫桂、胡有德等会员书法作品入展。展后入选作品集。

2022 年 11 月,协会邹庆国将党的二十大报告中的部分金句摘录,并书写了十几幅书法作品投稿湖南《红网》发表。此外,他还根据《人民日报》发表的党的二十大报告中所引用的中国古语,如革故鼎新、为政以德、民为邦本、天下为公等发到书画协会群中供会员们学习宣传党的二十大报告时选用。

2022 年 11 月 9 日《红网》"时刻新闻"发表协会刘鸣泰、邹庆国、赵福奇、宋军、黄国斌、胡有德等书法家书写的党的二十大报告中摘录的中国古语书法作品。

2023 年 5 月 18 日,由中国国际文化交流中心指导,中国书画春晚组委会和中国新闻出版书法家协会主办的"文艺为人民"纪念延安文艺座谈会 81 周年暨庆祝中国新闻出版书协成立 10 周年书画作品展在北京·和艺术馆开幕。邹庆国、胡有德、陈新文、李高阳及唐任远等书法作品入展。

2023 年 6 月,刘鸣泰、胡紫桂、邹庆国、赵福奇、周晔、黄国斌、胡有德、李高阳、田其湜、朱欣蕊、伍世平、李艺、李博、杨海泉、邹方斌、贺泽贻、姚忠林等会员作品入选参展中国新闻出版书法家协会成立十周年书法展。并入编中国新闻出版书法家协会主编的《继往开来》综合文集。

2023 年 6 月,"庆祝中国新闻出版书法家协会成立十周年大会暨书法作品展"在北京举行,中国新闻出版书法家协会湖南分会被评为"传播中国优秀传统文化先进单位"。中国新闻出版书法家协会副主席、湖南省新闻出版广电书画家协会副会长、秘书长邹庆国被评为"传播中国优秀传统文化的优秀组织者"。黄国斌、邹方斌被评为"传播中国优秀传统文化先进个人"。并颁发证书。

2023 年 7 月,邹庆国、唐任远等作品入选参展中国战略与管理研究会抗美援朝研究会和北京将相红色文化交流中心组织的纪念抗美援朝胜利 70 周年书法作品展览。

2023 年 7 月,邹庆国、唐任远启动《百龙腾飞——名人名家书法篆刻作品集》编辑工作。

百龙腾飞

——名人名家书法篆刻作品集

策划及主编：邹庆国　唐任远

特邀策划：　徐远君　唐子淇

封面题字：　刘鸣泰

装帧设计：　陈　新

封底篆刻：　叶卫平